JAEWON ART BOOK 45

벨라스케스

도서출판
재원

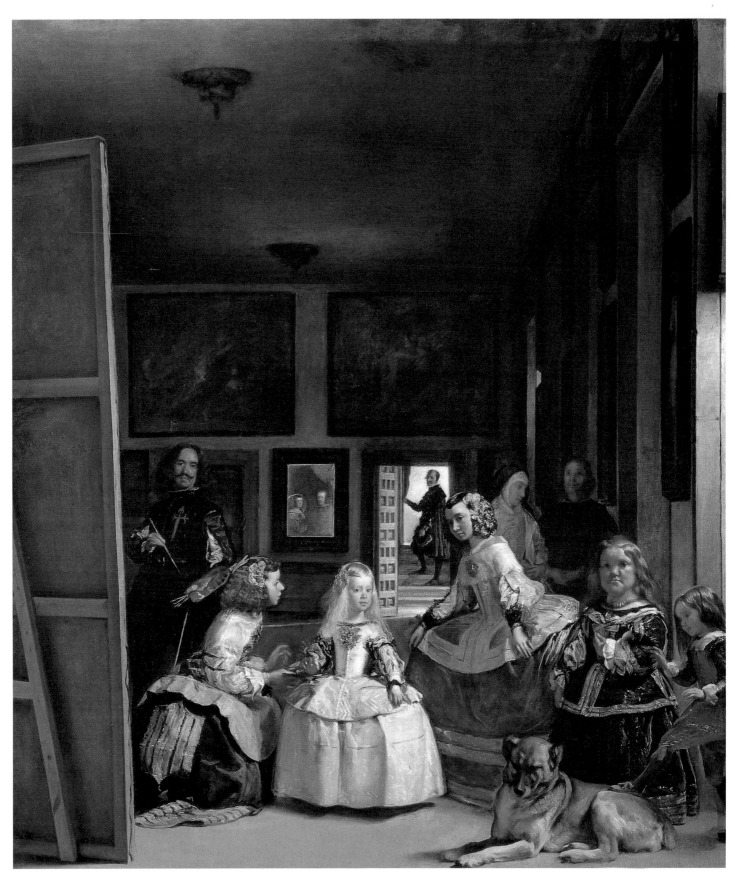

궁정의 시녀들, 1656-1657, 유화, 318×276cm, 마드리드, 프라도 미술관

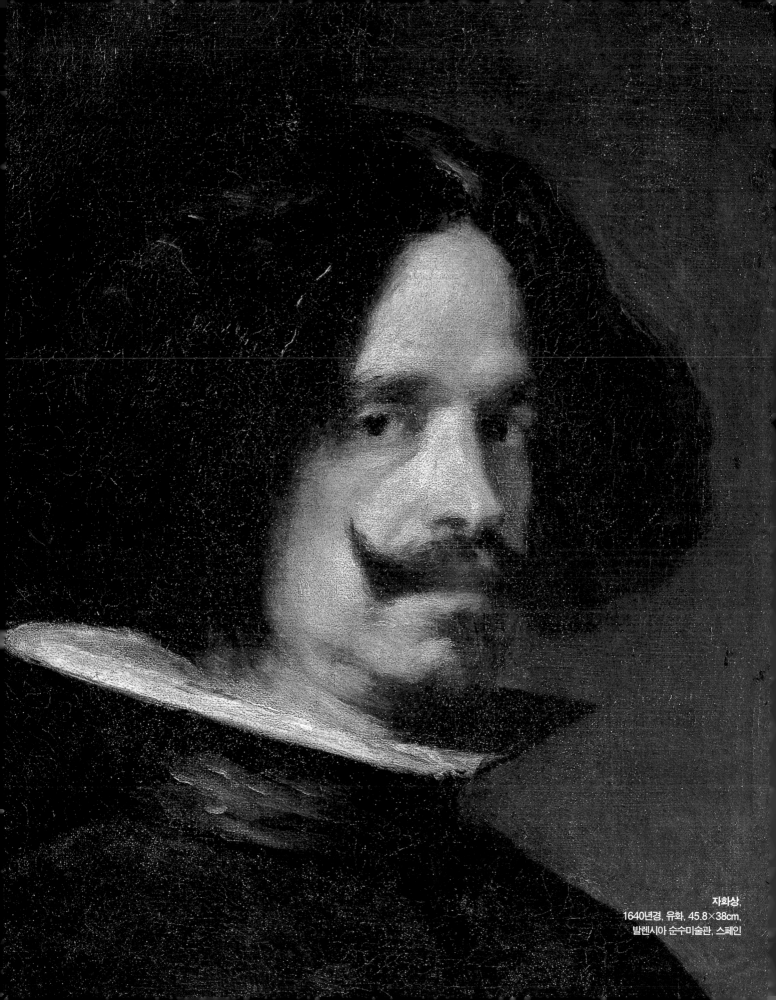

자화상,
1640년경, 유화, 45.8×38cm,
발렌시아 순수미술관, 스페인

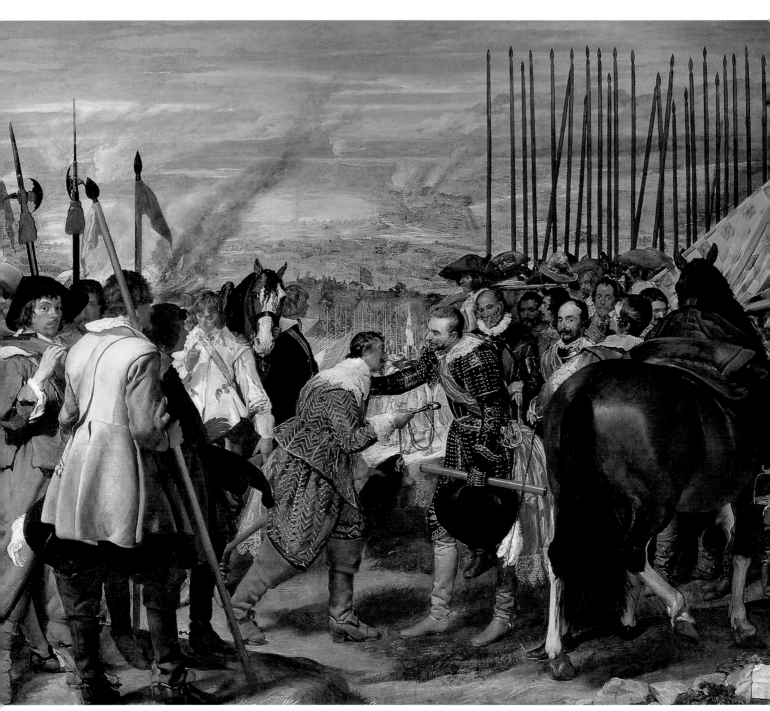

브레다의 항복, 1634-1635, 유화, 307.5×370.5cm, 마드리드, 프라도 미술관

Diego Velázquez

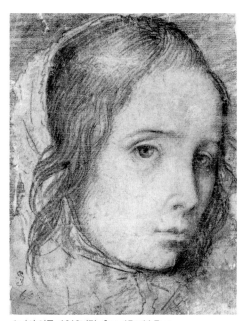

소녀의 얼굴, 1618년경, 초크, 15×11.7cm,
마드리드 국립도서관

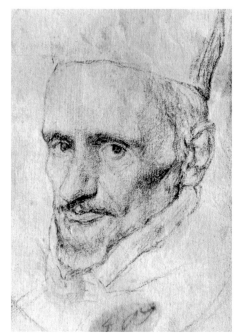

보르지아 추기경의 초상 습작, 1643-1645, 드로잉,
18.8×11.6cm, 마드리드, 산페르난도 미술 아카데미

1599 스페인의 세비야에서 후안 로드리게스 데 실바와 헤로니마 벨라스케스 사이에서 7남매의 맏이로 디에고 벨라스케스 출생. 그는 6월 6일에 산페드로 성당에서 세례를 받았으며 안달루시아 지방의 전통에 따라 어머니쪽 성을 이어받아 디에고 벨라스케스라는 이름을 받았다. 아버지는 포르투갈의 항구 도시 포르토에서 스페인으로 이주해 온 귀족의 아들이었고 어머니는 세비야 귀족 가문의 딸이었음. 당시 세비야는 유럽의 해상 무역 중심지로 번성하고 있었고 정치와 문화적으로 큰 영향력을 갖고 있었다. 플랑드르의 화가 안토니 반다이크 출생. 윌리엄 셰익스피어가 《당신 좋으실 대로》, 《헛소동》을 발표함.

1609 세비야의 화가 프란시스코 데 에레라에게 그림을 배우기 시작했지만 에레라가 위조지폐를 제조한 혐의를 받아 수도원으로 도피하게 되자 벨라스케스는 그의 작업실에서 나왔다. 에레라가 주로 사용하였던 검은색과 갈색의 색 마무리는 벨라스케스 초기작에서 볼 수 있는 특징이기도 함. 펠리페 3세가 스페인 영토 내에 있던 이슬람교도인 모리스들을 북아프리카로 추방하기 시작함.

1610 12월에 새로운 스승 프란시스코 파체코의 작업실에 들어가 회화 기법을 포함하여 해부학, 원근법, 기하학, 건축학 등의 기초를 배우기 시작하였다.

1611 9월, 벨라스케스의 아버지와 파체코가 벨라스케스의 6년 도제 수업 계약서에 서명함. 관습에 따라 벨라스케스는 스승 파체코의 집으로 들어가 기숙하면서 그림을 배우게 되었다. 당시 파체코의 집은 세비야의 지적 명사들이 모이는 사랑방 구실을 하고 있었고 이러한 분위기는 벨라스케스가 그림 이외에 문학적 소양과 학문적 기초를 쌓는 데 큰 도움을 주었다. 프란시스코 데 수르바란을 만난 곳도 파체코의 집에서였으며 수르바란은 벨라스케스 못지않은 훌륭한 화가가 된다. 1605년에 출간된 미겔 데 세르반테스의 《돈키호테》 1편이 스페인을 포함하여 전유럽에 널리 읽히기 시작함.

1617 5월, 스승 파체코와 세비야 화가조합의 대표 두 사람이 지켜보는 가운데에서 도제 수업의 졸업을 가늠하는 시험을 성공적으로 통과함. 이로써 세비야 화가조합의 일원이 된 벨라스케스는 독립적으로 작업할 수 있게 되었고 따로 작업실을 차릴 수도 있게 되었다. 바르톨로메 에스테반 무리요 출생.

1618 스승 프란시스코 파체코의 딸 후아나 파체코와 결혼함. 〈마르타와 마리아의 집에 온 그리스도〉, 〈달걀 프라이를 하는 노파〉, 〈식탁에 앉아 있는 세 남자〉를 그림. 이 그림들은 술집이나 부엌의 일상적인 모습과 음식, 조리기구 등을 함께 그림의 소재로 활용하였다. 이런 그림을 스페인어로 '보데고네스' 라 칭하며 초기 벨라스케스의 회화

에 이런 그림들이 많이 나타난다.

1619 첫째 딸 프란시스카가 출생하여 3월 18일에 세례를 받음. 〈동방박사의 경배〉, 〈마리아의 원죄 없는 잉태〉, 〈팻모스 섬의 성 세례요한〉을 그렸고 처음으로 초상화를 그리기 시작하였다.

1620 〈세비야의 물장수〉를 그림. 벨라스케스 초기작 가운데 대표작으로 인정받는 이 그림은 세비야 지방의 물장수가 젊은이와 소년에게 물을 파는 모습을 표현하였다. 당시 유행하던 피카레스크 소설 속에 묘사된 술집 장면에서 영감을 얻었다고 알려진 이 그림은 물잔 속 무화과의 모습, 커다란 물통에 맺힌 물방울, 늙은 상인의 빛바랜 옷, 주름진 얼굴 등의 묘사가 매우 사실적이어서 쉽게 잊혀지지 않는 인상을 준다. 당시 세비야에서는 시원한 물맛을 내기 위해 물 속에 무화과를 넣었다고 하며 이 그림은 현재 영국의 웰링턴 미술관에 소장되어 있다. 벨라스케스는 이 그림을 너무 좋아하여 작품이 완성된 지 3년이 지난 후에야 마드리드에서 선보였으며 이 작품은 펠리페 4세의 의전관이었던 후안 데 폰세카에게 팔렸다. 이즈음에 초상화의 대표작으로 〈수녀 헤로니마 데 라 후엔테〉를 그렸다. 프란체스코 수도회의 수녀 헤로니마는 1620년에 필리핀으로 건너가 마닐라에 가톨릭 수도회를 창설한 인물임. 그의 초기 작품에는 페테르 파울 루벤스와 카라바조의 영향이 크게 나타나 있다.

1621 둘째 딸 이그나시아가 출생하나 어린 나이에 죽고 만다. 합스부르크 왕실의 펠리페 3세가 사망하여 펠리페 4세가 왕위에 오름. 1605년에 출생한 펠리페 4세는 갑작스러운 아버지의 죽음으로 16세 때 왕위에 올랐으며 동생 페르난도는 10살의 나이로 톨레도 대주교 겸 추기경에 임명되었다. 어린 펠리페 4세 대신 실권은 올리바레스 백작에게 넘어갔는데 올리바레스 백작은 안달루시아 세비야 출신 귀족으로 아버지가 대사로 부임해 있던 이탈리아 로마에서 1587년에 태어나 1615년에 왕실로 들어와 1643년까지 국왕 못지않은 권력을 누렸다. 그의 모습은 벨라스케스가 남긴 초상화로 확인할 수 있음. 펠리페 4세는 1665년까지 재위하는 동안 펠리페 3세와는 달리 시각예술 분야에 커다란 관심을 가져 유명 화가들의 작품을 많이 수집하는 한편, 디에고 벨라스케스 같은 뛰어난 화가들을 후원하였다.

1622 벨라스케스는 마드리드 가까이에 있는 엘 에스코리알 궁 안에 소장된 회화를 보기 위해 세비야를 떠남. 스승 파체코에게 부탁하여 펠리페 4세의 초상화를 그리고자 하였으나 실패로 끝남. 톨레도에서 엘 그레코의 그림을 감상함. 당시 가장 널리 알려진 궁정 화가였던 로드리고 데 빌란드란도가 사망함. 〈돈 루이스 데 공고라의 초상〉을 그림. 돈 루이스 데 공고라는 유명한 시인이자 펠리페 3세의 궁정 신부였음.

1623 스승이자 장인인 프란시스코 파체코의 격려로 다시 한번 마드리드에 감. 이번에는 실권자였던 올리바레스 백작의 눈에 들어, 1년 전에 사망한 로드리고 데 빌란드란도 대신 펠리페 4세의 초상을 그릴 수 있게 되었고 마침내 10월, 스페인 왕궁의 궁정 화가로 임명되었다. 이때 그린 펠리페 4세의 초상은 1734년 화재로 소실되어 남아 있지 않다. 벨라스케스는 이미 궁 안에서 일하던 다른 궁정 화가들로부터 심한 견제를 받기 시작함. 〈성모로부터 제의를 받는 성 일데폰소〉, 〈젊은이의 초상(자화상)〉을 그림.

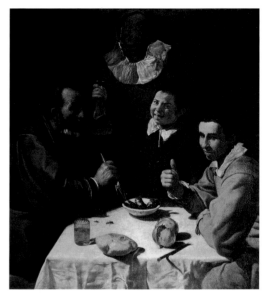

식탁에 앉아 있는 세 남자, 1618년경, 유화, 108.5×102cm, 상트페테르부르크, 에르미타주 미술관

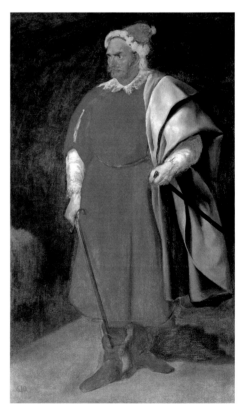

어릿광대 돈 크리스토발 데 카스타녜다 이 페리나, 1637-1640, 유화, 200×121.5cm, 마드리드, 프라도 미술관

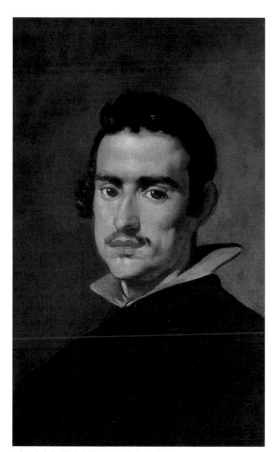

젊은이의 초상(자화상), 1623년경, 유화, 55.5×38cm,
마드리드, 프라도 미술관

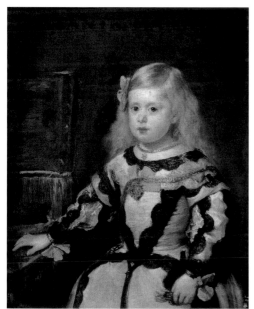

마르가리타 공주, 1653년경, 유화, 70×58cm,
파리, 루브르 박물관

1626 펠리페 4세의 초상인 〈펠리페 4세〉를 그렸음.

1627 궁정 화가들 사이의 갈등을 종식시키기 위해 펠리페 4세가 주최한 모리스코들의 추방을 주제로 한 회화 경연대회에 4명이 경쟁하여 우승자로 결정됨. 모리스코들의 추방이란 아버지 펠리페 3세가 17세기 초 스페인의 이슬람교도인 무어인들을 스페인에서 쫓아낸 일을 뜻한다. 이로써 벨라스케스는 궁정 화가들 사이의 경쟁을 뚫고 펠리페 4세로부터 궁정 직책인 추밀원 안내원 직을 받음. 이로써 벨라스케스는 왕궁 안 최고의 화가 대우를 받게 되는 본격적인 궁정 생활이 시작되었다. 이때 그린 그림 역시 18세기에 화재로 소실되었다. 프란시스코 파체코의 기록에 의하면 벨라스케스는 왕궁 미술관 안에 작업실을 얻어 왕의 친절한 배려 속에서 자유롭게 그림 작업을 하였다고 하며, 펠리페 4세는 종종 벨라스케스가 그림 그리는 모습을 구경하러 미술관 안에 들렀다고 함. 〈수사슴의 머리〉를 그림.

1628 신화적인 소재를 다룬 첫 작품 〈바쿠스의 축제〉를 그리기 시작함. 외교 사절로 두 번째 스페인에 온 플랑드르 화가 루벤스를 처음으로 만남. 루벤스는 펠리페 4세의 궁에 9개월 동안 머물면서 왕과 가족의 초상화를 그렸으며 이는 벨라스케스에게 많은 자극을 주었음. 벨라스케스는 루벤스를 단독으로 면담할 수 있는 기회를 여러 번 가졌으며 루벤스로부터 많은 영향을 받았다. 루벤스는 벨라스케스에게 이탈리아 여행을 권유함. 이즈음에 〈데모크리투스〉도 그림.

1629 〈바쿠스의 축제〉가 왕으로부터 호평을 받아 원하던 이탈리아 여행을 할 수 있게 됨. 8월에 바르셀로나를 떠나 제노바로 가는 배를 타고 이탈리아로 출발함. 그라나다에 들러 그곳의 성당을 드로잉하였고 밀라노와 베네치아로 감. 베네치아에서 티치아노와 파올로 베로네제의 그림에 감탄하였고 틴토레토의 〈최후의 만찬〉을 모사하였다. 펠리페 4세와 프랑스 출신 왕비 이사벨 부르봉 사이의 장남인 왕자 발타사르 카를로스가 출생함. 벨라스케스는 어린 왕자의 초상을 1632년에 그렸다. 〈올리바레스 대공〉을 이즈음에 그림.

1630 벨라스케스는 로마에 도착하여 그를 초대한 추기경 프란체스코 바르베리니의 배려로 바티칸 시스티나 성당에 그려진 미켈란젤로와 라파엘로의 벽화를 보고 스케치해 둠. 라파엘로의 벽화는 이 해에 그린 〈불칸의 대장간에 나타난 아폴로〉와 〈야곱에게 전해진 요셉의 피 묻은 옷〉 제작에 영향을 주었다. 이 해 여름은 이탈리아 피렌체의 메디치 빌라 안에서 보냄. 메디치 빌라는 많은 미술품을 소장하고 있었을 뿐만 아니라, 무더위를 피하기에도 좋은 장소였다. 이곳에 머물면서 〈로마 메디치 빌라의 정원〉과 〈로마 메디치 빌라(아리아드네의 막사)〉를 그림. 가을에는 나폴리로 갔는데 그곳에서 호세 데 리베라를 만났고 또 펠리페 4세 누이의 초상 〈헝가리 여왕 도나 마리아〉도 그렸다. 누이 마리아 공주는 남편이 될 헝가리의 페르난도 3세와 합류하기 위한 여행길에 있던 중이었음. 〈무녀〉도 이 해에 그린 것으로 알려져 있다.

1631 바티칸과 스페인 사이의 정치적 긴장으로 로마 체류 기간이 계획보다 짧아짐. 1월에 마드리드로 돌아와 종교화를 몇 점 그린 후 왕실 가족의 초상화를 주로 그리기 시작함. 이때 제작한 〈은으로 수놓은 반색 옷을 입은 펠리페 4세〉는 필리페 4세를 매우

근엄한 분위기의 왕으로 이상화하여 표현하였으며 왕이 들고 있는 서류에 벨라스케스 자신의 서명을 그려 넣었다. 이 해에 난쟁이 시녀와 어린 왕자를 모델로 하여 〈난쟁이와 함께 있는 발타사르 카를로스 왕자〉를 제작함. 2살밖에 안 된 왕자를 그리기 위해 벨라스케스는 배경과 의상을 먼저 그려 놓은 다음 얼굴만 나중에 따로 그렸다고 함. 모델을 세웠던 난쟁이 시녀가 들고 있는 딸랑이 장난감과 사과는 왕권을 나타내는 홀과 보물 구슬을 대신하고 있다.

1632 이 해에 〈십자가 위의 그리스도〉를 제작하였고 〈사냥하는 펠리페 4세〉, 〈사냥복 차림의 젊은 추기경 돈 페르난도 왕자〉, 〈광대 '오스트리아의 돈 후안'〉을 그림. 얀 베르메르 출생.

1633 벨라스케스의 맏딸 프란시스카가 화가 후안 바우티스타 마르티네스 델 마조와 결혼함.

1634 이 해부터 다음해까지 말을 타고 있는 왕실 사람들의 초상화 연작을 그려 새로 지은 부엔 레티로 왕궁에 진열하였음. 동쪽 벽에는 〈말을 탄 펠리페 3세〉, 〈말을 탄 마르가리타 여왕〉을, 서쪽 벽에는 〈말을 탄 펠리페 4세〉, 〈말을 탄 이사벨 여왕〉을 또 그들 사이에 〈말을 탄 발타사르 카를로스 왕자〉를 배치하였다.

1635 〈브레다의 항복〉을 완성하여 부엔 레티로 왕궁의 중앙 홀에 배치함. 이 그림은 1625년 한 해 동안 브레다의 네덜란드 군을 포위한 끝에 마침내 항복을 받아낸 스페인 군의 승리를 기념하는 내용을 담고 있다. 〈말을 타고 있는 올리바레스 대공〉을 그림.

1636 펠리페 4세가 사냥터의 별장이었던 '토레 데 라 파라다'를 궁으로 증축하기로 결정함. 이곳에 벨라스케스가 그린 〈사냥하는 펠리페 4세〉, 〈사냥복 차림의 젊은 추기경 돈 페르난도 왕자〉, 〈사냥복 차림의 발타사르 카를로스 왕자〉 등이 걸리게 됨. '토레 데 라 프라다' 궁은 펠리페 4세가 사망하고나서부터 잊혀지기 시작하여 오늘날에는 폐허가 되었다. 이곳의 그림들은 18세기에 모두 다른 곳으로 옮겨졌음.

1637 이즈음에 〈광대 돈 크리스토발 데 카스타녜다 이 페리나〉, 〈광대 파블로 데 발라돌리드〉, 〈멧돼지 사냥을 하는 펠리페 4세〉를 그림.

1638 이 해에 〈성 안토니와 성 바울〉을 완성함.

1639 이즈음에 〈마르스〉를 그리기 시작함. 전쟁의 신 마르스가 한쪽 손을 턱에 괴고 있는 자세는 미켈란젤로의 산로렌초 데 메디치 묘소에 장식된 대리석상의 자세와 닮았다. 이 그림은 사냥터의 토레 데 라 파라다 궁에 진열되었음. 또한 같은 궁을 위하여 우화 작가 이솝과 고대 철학자 메니푸스를 대상으로 하여 〈이솝〉과 〈메니푸스〉를 그렸는데, 이 그림들은 17세기의 그림이라고 믿기 어려울 정도로 근대적 느낌을 준다. 이 그림들은 루벤스가 역시 토레 데 라 파라다 궁을 위해 그린 〈데모크리투스〉와 〈헤라클레이토스〉 옆에 나란히 걸렸다. 이 해에 〈광대 칼라바사스〉를 그림.

1640 이 해에 〈자화상〉을 그림. 올리바레스 대공의 강력한 중앙 집권적 정책으로 카탈루냐 지방의 반란을 초래했고 포르투갈의 독립 운동도 일어남.

1643 궁정 수석 화가로 임명됨과 동시에 왕궁의 건축 책임도 함께 맡게 됨. 벨라스케스를 왕궁에 소개하여 도움을 주었던 올리바레스 대공이 그의 조카의 모략에 의해 권

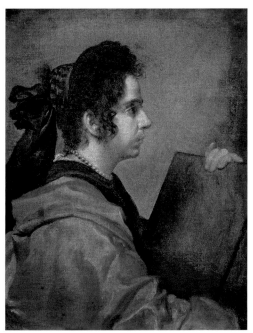

무녀, 1630년경, 유화, 62×50cm, 마드리드, 프라도 미술관

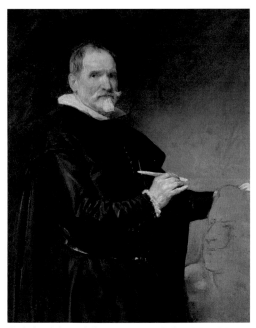

후안 마르티네스 몬타녜스, 1635-1636, 유화, 110.5×87.5cm, 마드리드, 프라도 미술관

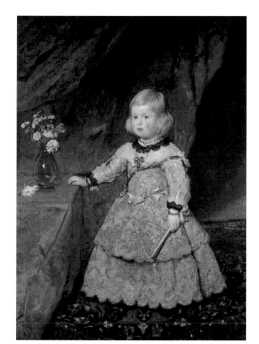

마르가리타 공주, 1653, 유화, 128.5×100cm,
빈, 예술사 박물관

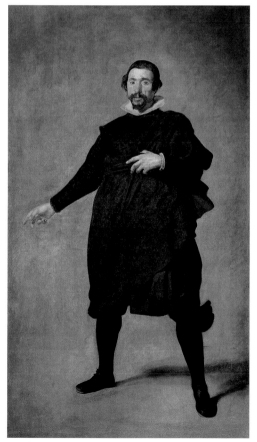

광대 파블로 데 발라돌리드, 1636–1637, 유화, 213.5×125cm,
마드리드, 프라도 미술관

력에서 밀려나고, 수상직에서 물러나 귀양길에 오름.

1644 펠리페 4세와 함께 아라곤 지방의 전쟁터에 종군함. 여기에서 스페인 군대와 함께 있는 펠리페 4세의 초상을 그렸다. 이 해에 〈아라크네의 우화〉 제작을 시작함. 이 해 연말에는 펠리페 4세의 부인 이사벨 여왕과 아들 발타사르 카를로스 왕자 모두 죽게 됨.

1645 이즈음에 〈성모 대관〉을 그림으로써 30여년 만에 '성모 마리아'를 주제로 하는 그림을 다시 제작함. 벨라스케스의 전기 작가인 팔로미노에 따르면, 이 그림은 부르봉 집안의 이사벨에게 바쳐져 왕궁 안에 있는 예배당에 걸렸다고 한다. 이 그림의 구도는 엘그레코의 〈성모 대관〉의 영향을 받았으며, 작품 〈마르스〉와 마찬가지로 핑크와 자주, 청색을 이용한 대담한 배색을 의식적으로 사용하여 그린 작품으로 장미 화관을 들고 있는 신과 예수, 성모 모두 매우 이상화된 표현으로 그려졌다. 〈난쟁이 돈 디에고 데 아세도(엘 프리모)〉, 〈프란시스코 레스카노(엘 니뇨 데 발레카스)〉, 〈마루에 앉아 있는 난쟁이(돈 세바스티안 데 모라)〉 등을 이즈음에 그림. 이들은 모두 궁정에 살던 어릿광대 혹은 난쟁이들로 궁정의 구성원이었지만 마술이나 농담으로 왕을 즐겁게 해주는 주변인물들이었다. 올리바레스 대공 사망.

1646 펠리페 4세의 여동생이자 헝가리 황제 페르난도 3세의 부인이었던 도나 마리아가 사망함.

1647 마드리드의 궁 안에 왕의 소장품을 전시할 팔각형의 미술관 부지 선정과 건축 책임을 맡게 됨.

1648 이즈음에 〈거울을 보는 비너스〉를 그리고 〈아라크네의 우화〉를 완성함. 〈거울을 보는 비너스〉의 의뢰자는 당대의 권력자인 총리 루이스 멘데스 데 아로의 아들 가스파르 멘데스 데 아로였다고 알려짐. 이탈리아 베네치아 회화, 특히 티치아노의 영향이 느껴지지만 벨라스케스는 훨씬 육감적이고 유혹적인 그림을 완성하였다. 현재 영국 런던의 내셔널 갤러리가 소장하고 있는 이 작품은 1914년 메리 리처드슨이라는 여인이 도끼로 여러 번 찍어 훼손되었다가 복원되었다. 메리 리처드슨은 여성 참정권을 주장하는 운동가 팽크허스트 부인을 탄압하는 영국 정부에 저항하기 위해 이런 일을 저질렀다고 말했고, 남성 관람객들이 미술관 안에서 넋을 놓고 몇 시간이고 멍하니 바라보는 모습이 꼴불견이었다고도 덧붙였다. 왕궁의 수렵을 담당하는 관리로 있던 페드로 데스 아르체의 의뢰로 완성한 〈아라크네의 우화〉는 그리스 신화에 나오는 직녀 아라크네를 주제로 삼고 있으며 오비디우스의 《변신 이야기》와도 관련이 있다. 리디아의 콜로폰에 살았던 염색공 이드폰의 딸 아라크네는 베를 누구보다 잘 짰다. 그녀는 자신감이 지나친 나머지 여신 아테나에 도전하여 내기를 하게 되었다. 내기에서 아테나는 신들에게 도전하는 인간들의 모습을 그린 베를 짰고 아라크네는 신들을 꾀어 타락하게 하는 인간들을 그린 베를 짰다. 경쟁은 아테나 여신의 승리로 끝났지만 도도하고 자신감에 넘치는 아라크네를 보고 화가 난 여신은 아라크네를 거미로 만들어 버린다. 벨라스케스는 그림 전면에 베를 짜는 아라크네와 그 동료들을 배치하였고 뒤편에 팔을 들어 명령을 내리는 여신 아테나를 그려넣었다. 아라크네와 동료들이 앉아 있는 모습은

미켈란젤로의 시스티나 천장 벽화에 그려진 '이그누도'의 자세를 응용한 것으로 보이며 여신 아테나 뒤의 태피스트리에 그려진 그림은 루벤스가 티치아노의 그림을 모사한 〈에우로페의 강탈〉이다.

1649 국가로부터 두 번째 이탈리아 여행 기회를 얻어 제노바, 베네치아, 파르마, 모데나, 로마 등지를 1650년까지 방문함. 그의 임무는 왕궁에 소장하기 적합한 이탈리아의 회화 작품 구입과 젊고 유능한 화가를 발굴하여 스페인으로 데려 오는 일이었다. 로마에서는 그의 조수이자 노예를 모델로 〈후안 데 파레야〉를 그렸고 산 루카 미술조합의 회원으로 가입함. 펠리페 4세가 사촌 여동생 '오스트리아의 마리아나'와 재혼함. 오스트리아의 마리아나는 황제 페르난도 3세와 펠리페 4세의 누나 헝가리 여왕 도나 마리아 사이에서 태어났으며 당시 열두 살에 불과했다.

1650 〈후안 데 파레하〉를 로마에 전시하여 큰 호평을 받음. 이 그림을 본 교황의 의뢰로 〈교황 이노센트 10세의 초상〉을 제작함. 이 그림은 라파엘로의 〈교황 율리우스 2세의 초상〉과도 비견되는 초상화의 걸작으로 18세기의 영국 화가 조슈아 레이놀즈 경은 '세계 최고의 초상화 가운데 하나'라고 칭송하였다. 20세기의 영국 화가 프랜시스 베이컨은 '이 그림은 나를 귀신처럼 따라다니며 내 모든 상상력을 자극한다'라고 말했으며 이 그림을 바탕으로 교황이 비명을 지르는 모습을 표현한 〈벨라스케스의 교황 이노센트 10세 초상을 따른 습작〉이란 그림을 제작하기도 하였다.

1651 마드리드로 돌아와 펠리페 4세, 펠리페 4세의 딸 마리아 테레사 공주의 초상과 펠리페 4세의 두 번째 부인 마리아나의 초상을 그림. 〈거울을 보는 비너스〉를 완성함. 로마에서 벨라스케스의 사생아 안토니오가 출생함.

1652 궁정 책임자를 뽑는 투표에서 벨라스케스가 탈락되나 펠리페 4세는 이를 무시하고 벨라스케스를 궁정의 수상 지위까지 오르게 함. 이제 벨라스케스는 왕궁의 모든 연회와 축제까지도 책임지게 되어 임무는 방대해졌고 궁정 일에 시간이 많이 요구되어 그림을 그릴 수 있는 시간은 상대적으로 줄어들었다. 〈마리아 테레사 공주〉를 그림. 로마에 있는 자신의 사생아를 위한 양육비를 송금함.

1653 이 해에 산호세 성당 주예배당 장식을 맡음. 〈마르가리타 공주〉를 그림. 마르가리타 공주는 펠리페 4세와 그의 두 번째 부인 마리아나 사이의 첫 딸로 벨라스케스가 즐겨 그렸던 모델이었으며 '상쾌한 아침에는 꽃을 따면서 놀았다.'라는 기록이 있다. 이 해에 그린 이 그림은 벨라스케스가 마르가리타 공주를 그린 초상 가운데 최초의 작품이다.

1655 왕궁의 동쪽에 있는 '보물의 집(카사 델 테소로)'으로 이사함.

1656 19세기까지 '펠리페 4세의 가족'이라 불렸던 〈궁정의 시녀들〉을 제작함. 벨라스케스의 작업실 가운데에 마르가리타 공주가 두 시녀의 시중을 받으며 서 있다. 왼편에는 붓과 팔레트를 든 화가 자신도 보인다. 화가는 거대한 이젤 앞에서 작업을 잠시 멈추고 쉬는 듯하다. 뒷벽에는 거울에 비친 펠리페 4세와 마리아나 왕비가 보이는데 이러한 구성은 당시 마드리드에 소장되어 있던 얀 바 아이크의 〈아르놀피니의 결혼식〉에서도 볼 수 있다. 뒤편에 열린 문가에는 궁정 시종장의 서 있는 옆모습도 보인다.

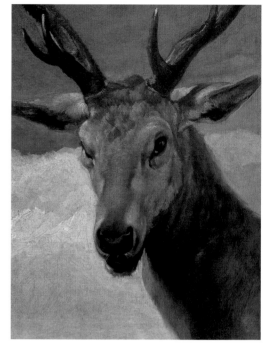

수사슴의 머리, 1626-1627, 유화, 66.5×52.5cm, 마드리드, 프라도 미술관

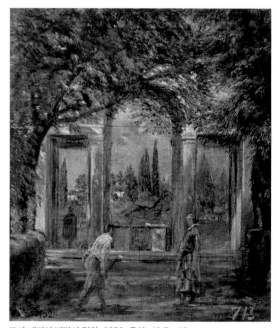

로마 메디치 빌라의 정원, 1630, 유화, 48.5×43cm, 마드리드, 프라도 미술관

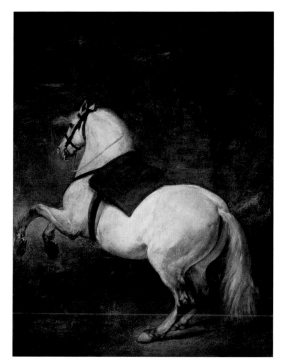

백마, 1634-1635, 유화, 310×245cm, 마드리드, 팔라시오 레알

오른편 구석은 두 명의 난쟁이와 개가 채우고 있다. 르네상스 시대의 화가 알브레히트 뒤러의《인체비례론》등을 참고하여 정확한 원근법과 기하학을 적용하여 정교하게 배치된 인물들과 그림 밖 감상자의 시선 연결은 수많은 해석을 가능하게 하였음. 이 그림은 회화사에서 가장 유명한 그림 가운데 하나가 되었고, 이 그림을 본 화가 루카 지오르다노는 '이것은 회화의 신학이다!' 라고 감탄하였음. 20세기의 피카소는 이 그림을 재해석하여 〈벨라스케스를 따른 궁정의 시녀들〉이란 작품을 1957년에 그리기도 하였다.

1659 기사 작위를 받아 성 제임스회에 소속하게 됨. 이것은 벨라스케스가 평생 동안 꿈꾸었던 마지막 목표라고 할 수 있을 만큼 커다란 명예이자 사회적 존경을 받을 수 있는 계기였다. 〈머큐리와 아르고스〉, 〈마르가리타 공주〉, 〈펠리페 프로스페로 왕자〉를 제작함. 펠리페 프로스페로는 1657년에 태어난 펠리페 4세의 아들로 마르가리타 공주의 남동생으로 4살에 죽게 된다. 장밋빛 의상에 흰 앞치마를 두른 왕자는 병약했던 관계로 허리에는 나쁜 병을 물리친다는 향료 덩어리와 마귀를 쫓는 방울이 매달려 있다.

1660 펠리페 4세를 모시고 스페인, 프랑스 국경의 페잔 섬에서 거행된 첫째 공주 마리아 테레사와 루이 14세의 결혼식 준비를 위해 마드리드를 떠남. 벨라스케스는 이 결혼식 준비로 과로하여 건강이 악화됨. 프랑스와의 평화 조약을 맺는 자리에도 참여함. 이후 마드리드로 돌아온 직후 큰 병을 앓게 되어 8월 6일 사망함. 그의 부인 후아나도 1주일 후에 죽어 부부는 나란히 산후안 성당에 묻혔다. 후에 이 성당은 프랑스군에 의해 파괴됨.

1724 벨라스케스에 관한 첫 전기가 안토니오 팔로미노에 의해 출간되었다.

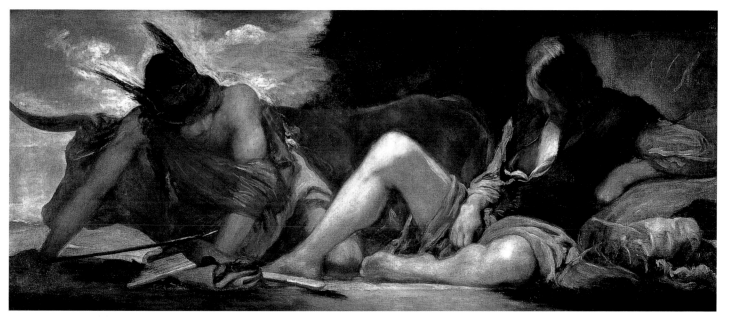

머큐리와 아르고스, 1659, 유화, 128×250cm, 마드리드, 프라도 미술관

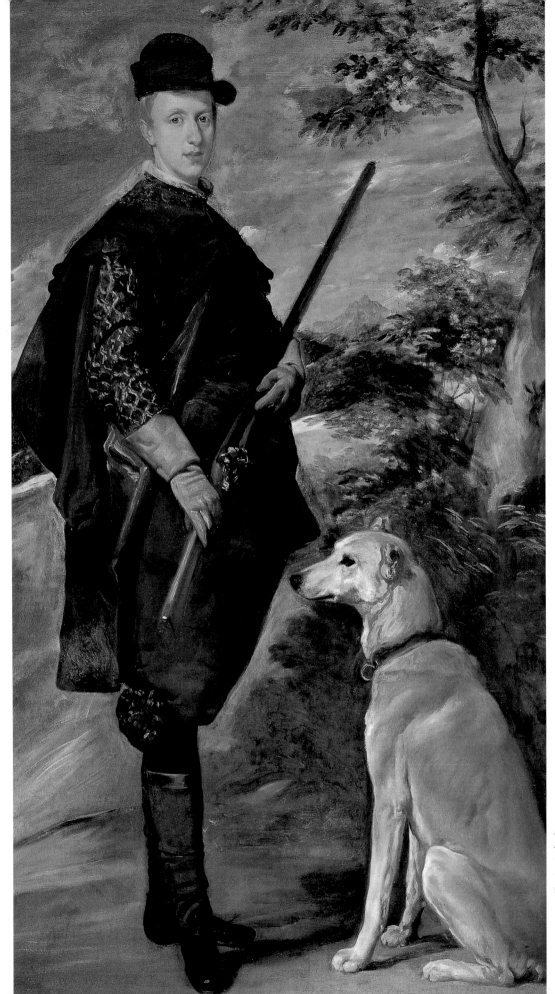

사냥복 차림의 젊은 추기경
돈 페르난도 왕자,
1632-1633, 유화,
191.5×108cm,
마드리드, 프라도 미술관

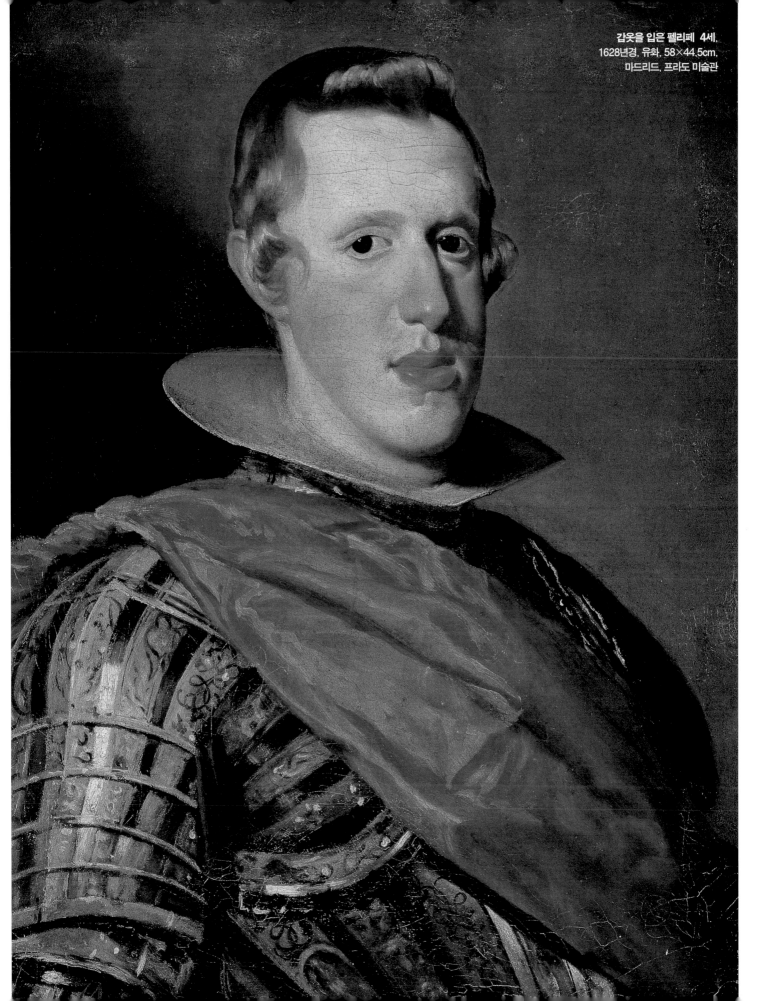

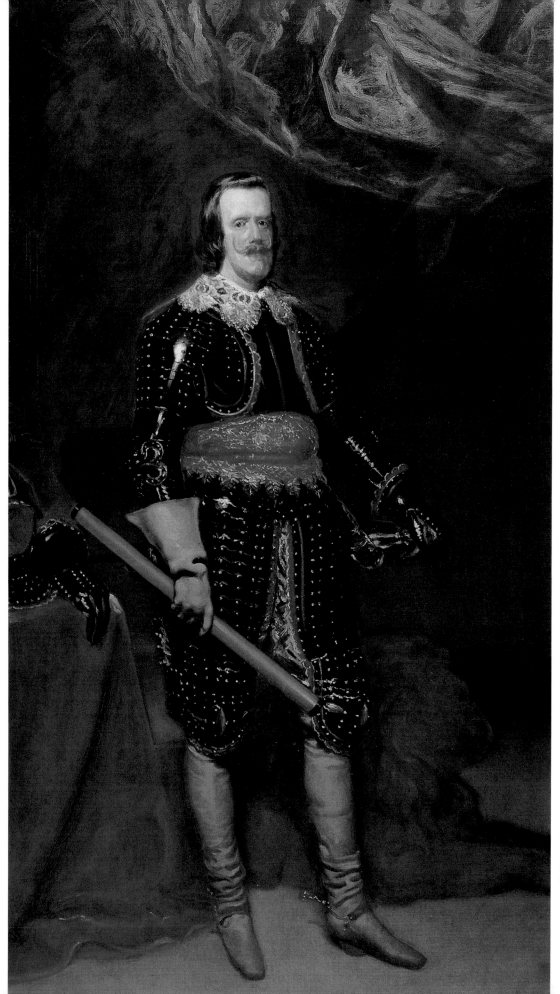

갑옷을 입은 펠리페 4세,
1650년경, 유화,
234×131.5cm,
마드리드, 프라도 미술관

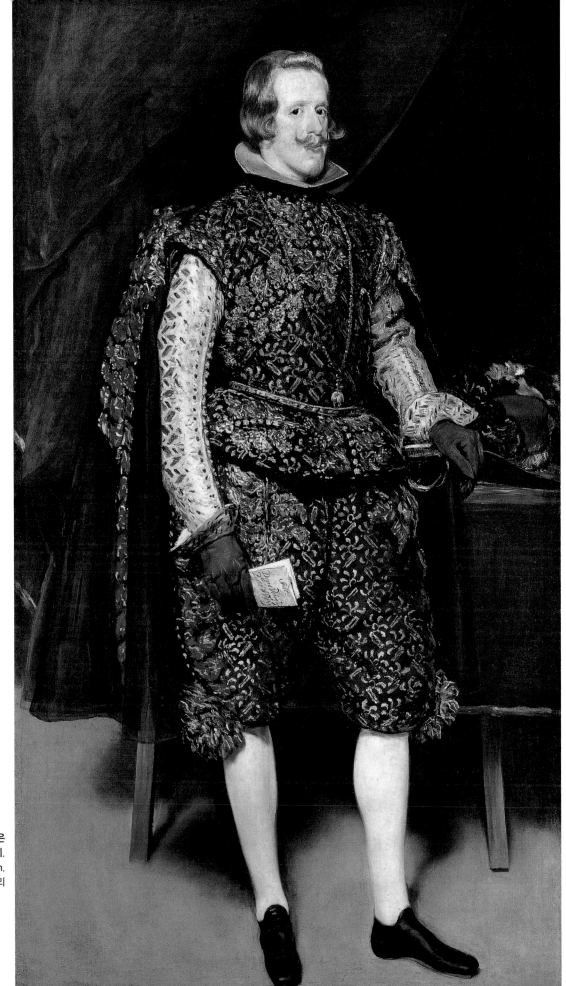

은으로 수놓은
밤색 옷을 입은 펠리페 4세,
1631-1632, 유화, 195×110cm,
런던, 내셔널 갤러리

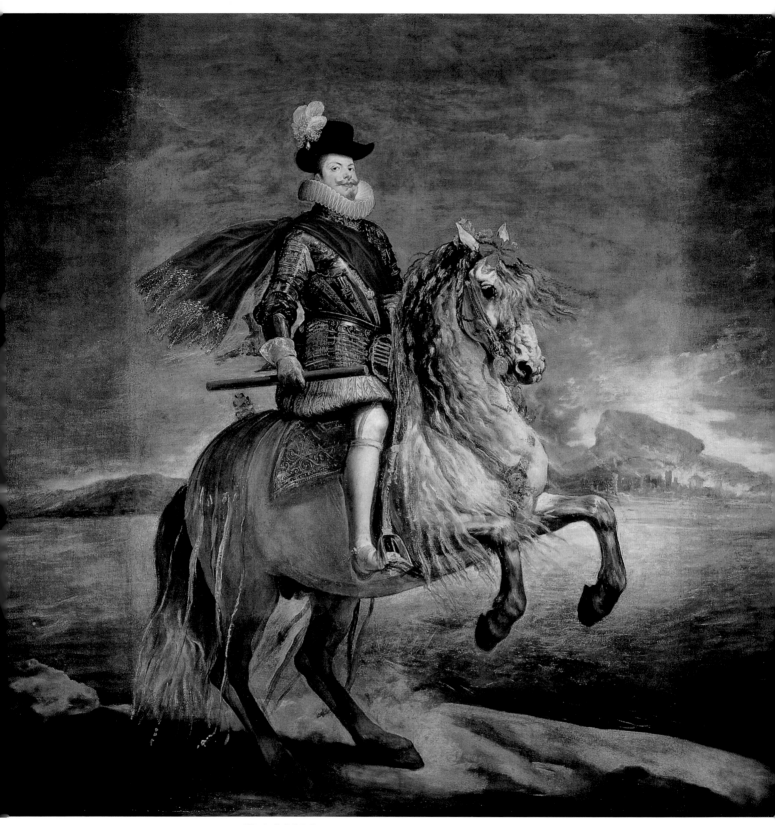

말을 탄 펠리페 3세, 1634-1635, 유화, 305×320cm, 마드리드, 프라도 미술관

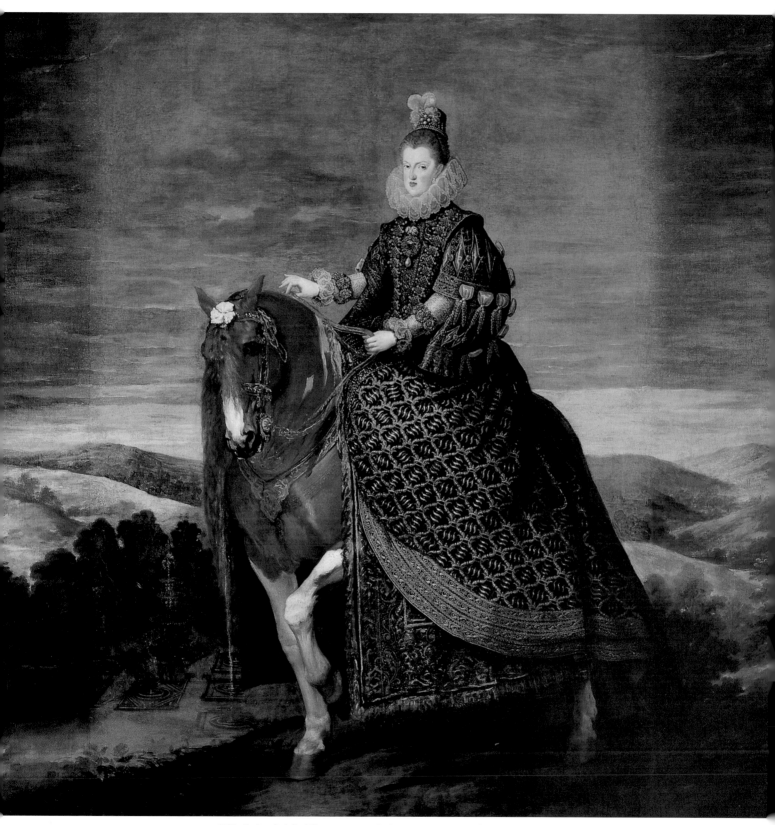

말을 탄 마르가리타 여왕, 1634-1635, 유화, 302×312cm, 마드리드, 프라도 미술관

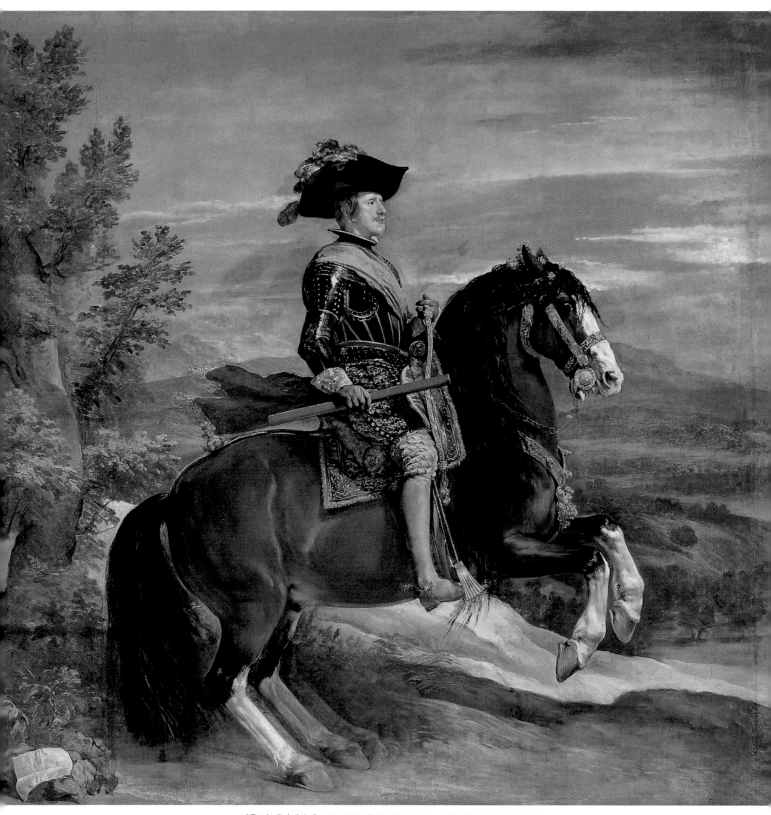

말을 탄 펠리페 4세, 1634년경, 유화, 303×317cm, 마드리드, 프라도 미술관

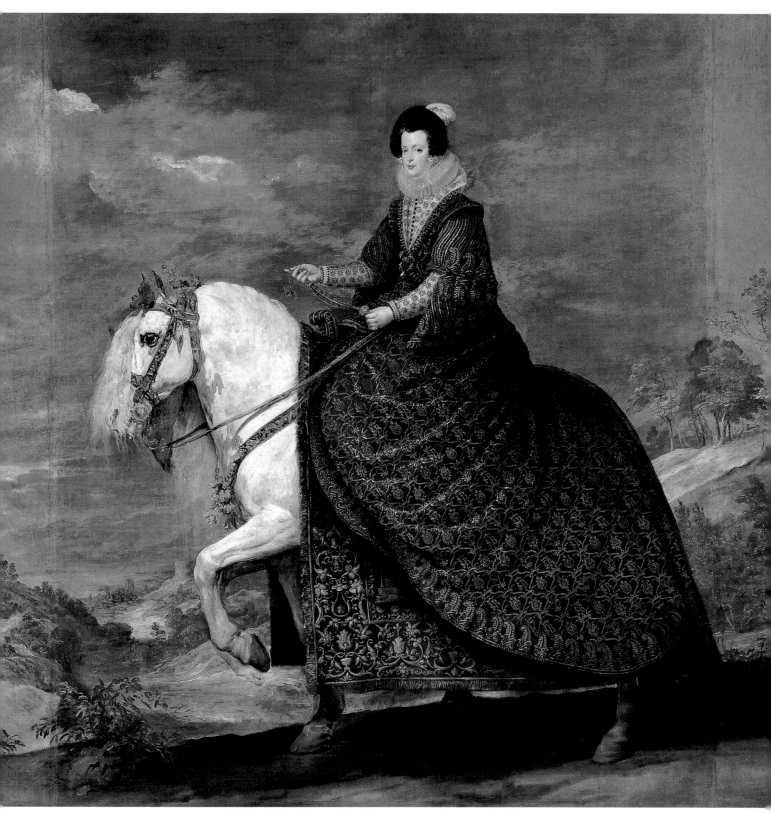

말을 탄 이사벨 여왕, 1634년경, 유화, 304×311cm, 마드리드, 프라도 미술관

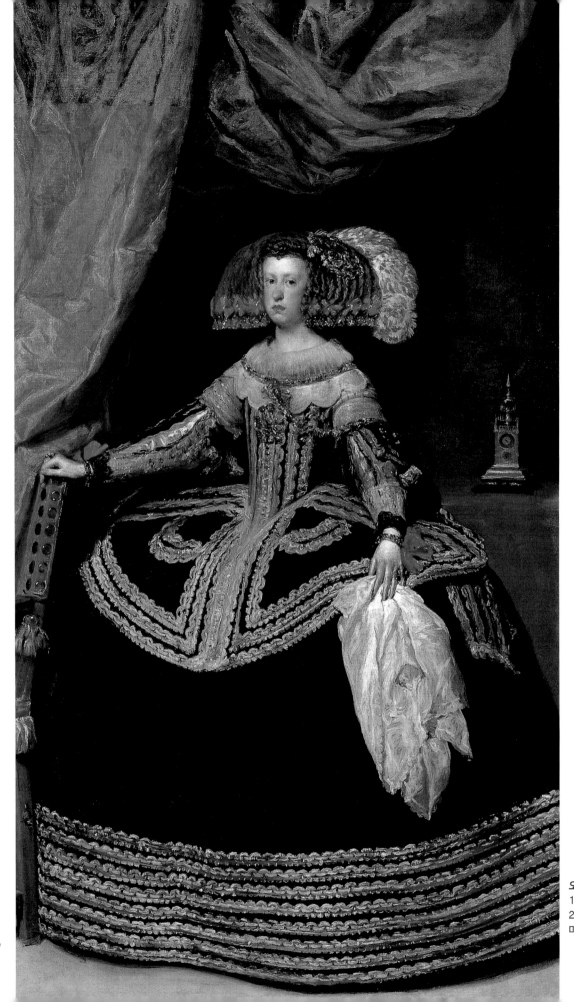

오스트리아 여왕 마리아나,
1652–1653, 유화,
234×131.5cm,
마드리드, 프라도 미술관

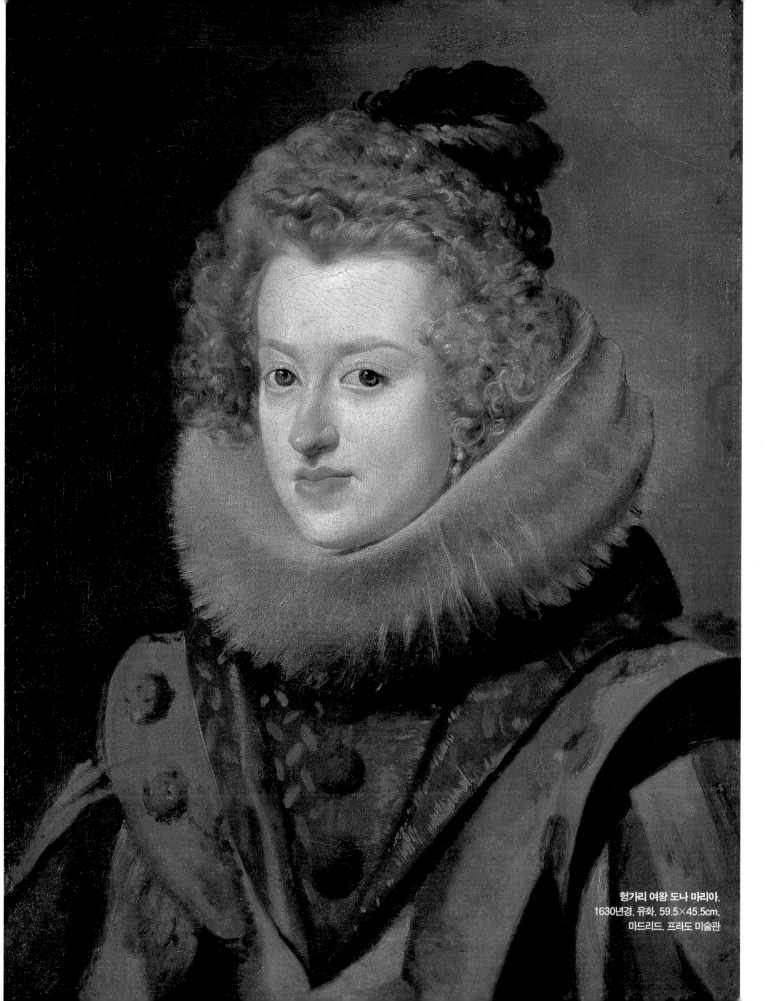

헝가리 여왕 도나 마리아,
1630년경, 유화, 59.5×45.5cm,
마드리드, 프라도 미술관

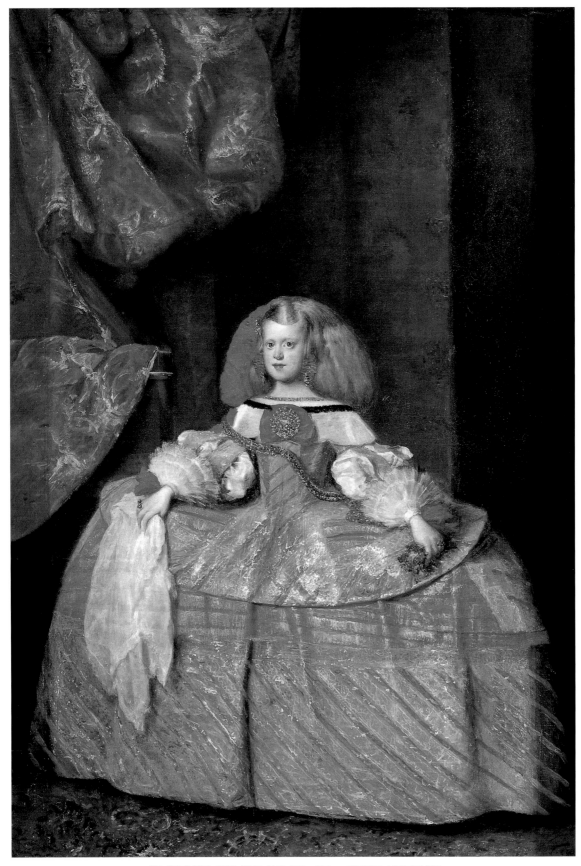

마르가리타 공주, 1656-1660, 유화, 128×100cm, 마드리드, 프라도 미술관

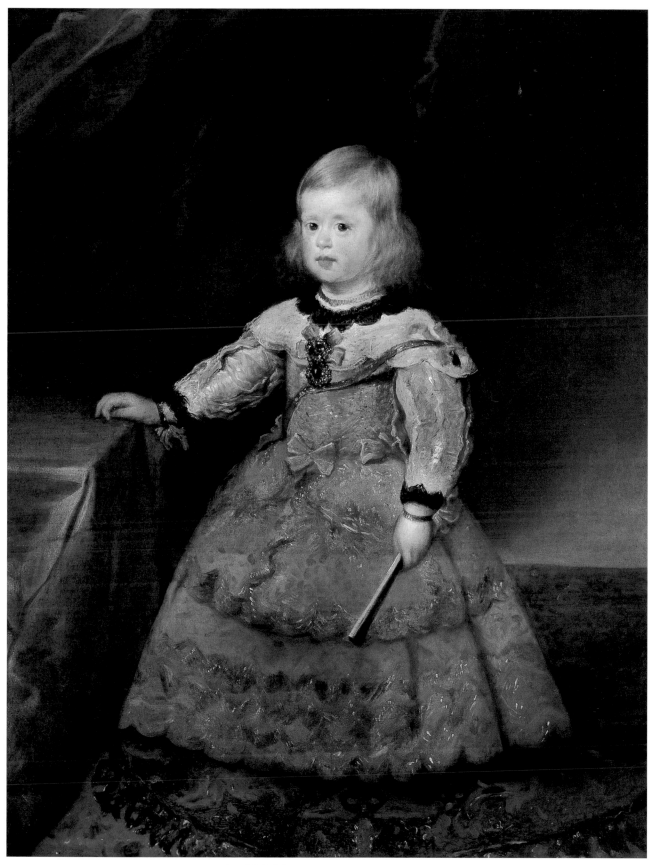

마르가리타 공주, 1653, 유화, 117.5×93cm, 개인 소장

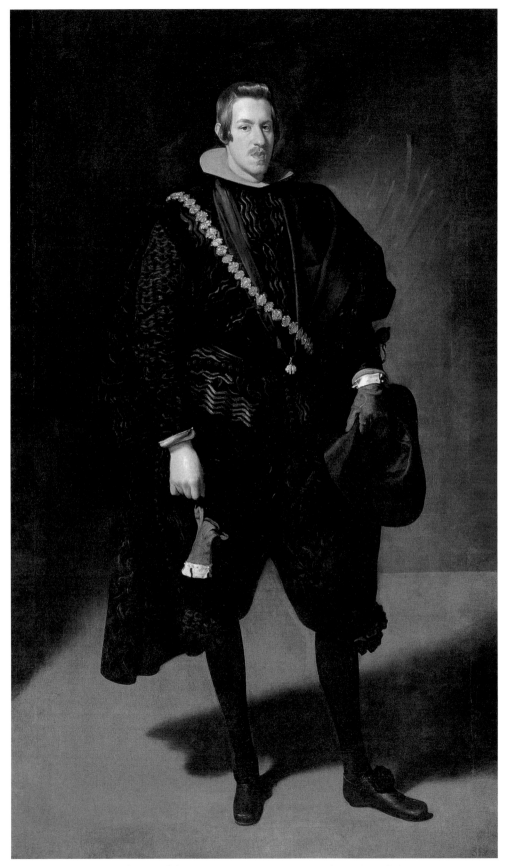

돈 카를로스 왕자, 1626년경, 유화, 210×126cm, 마드리드, 프라도 미술관

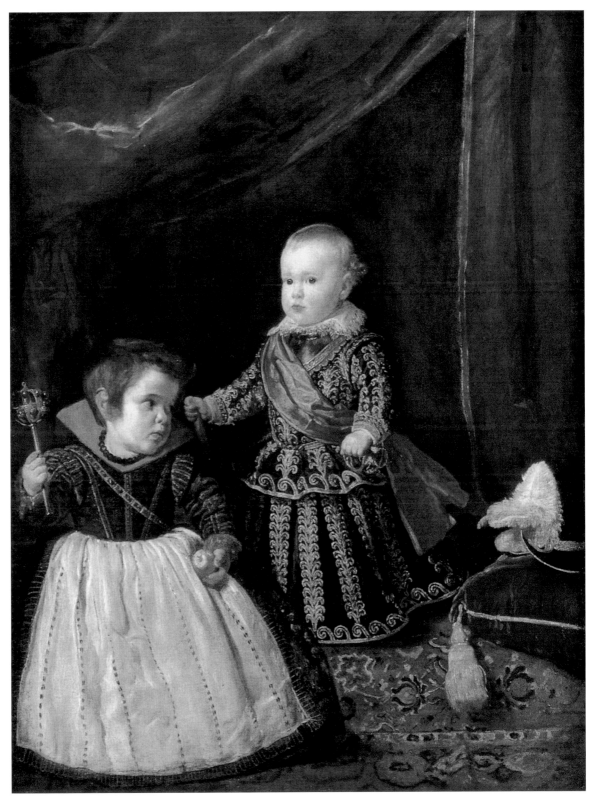

난쟁이와 함께 있는 발타사르 카를로스 왕자, 1631, 유화, 128.1×102cm, 보스턴 순수미술관

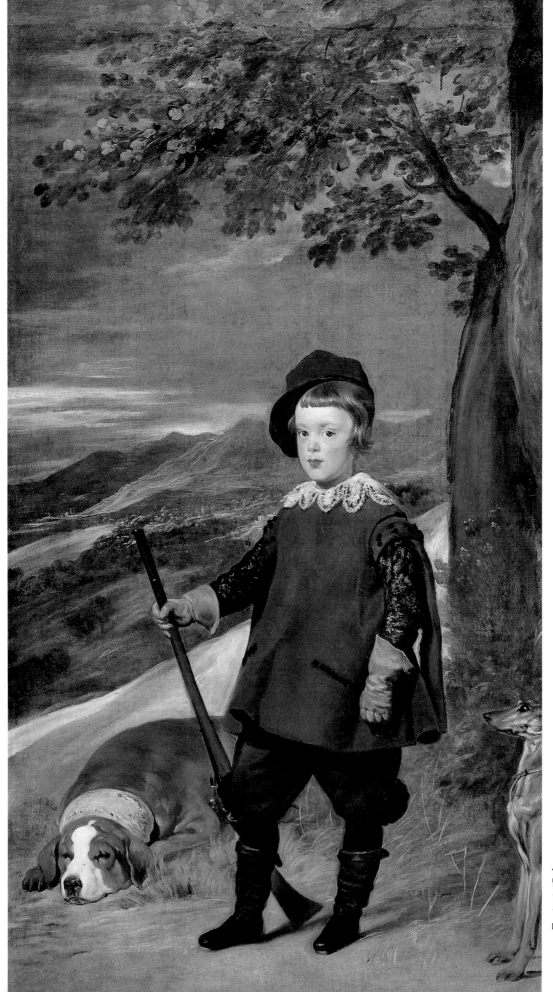

사냥복 차림의
발타사르 카를로스 왕자,
1635-1636, 유화,
191×102.3cm,
마드리드, 프라도 미술관

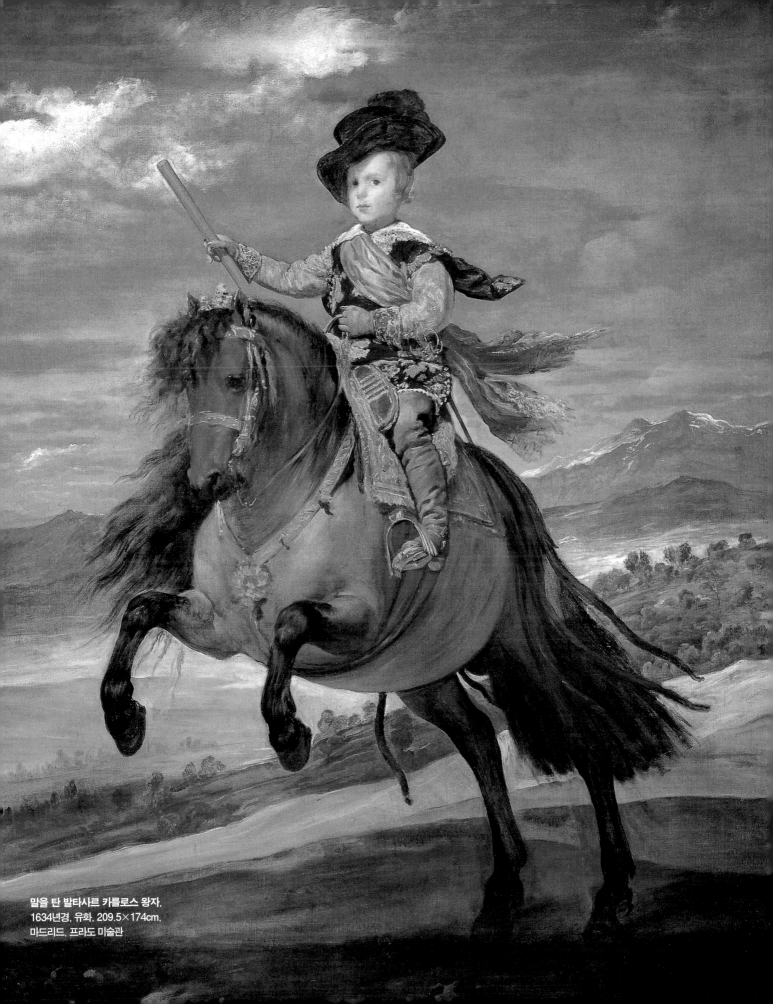

말을 탄 발타사르 카를로스 왕자,
1634년경, 유화, 209.5×174cm,
마드리드, 프라도 미술관

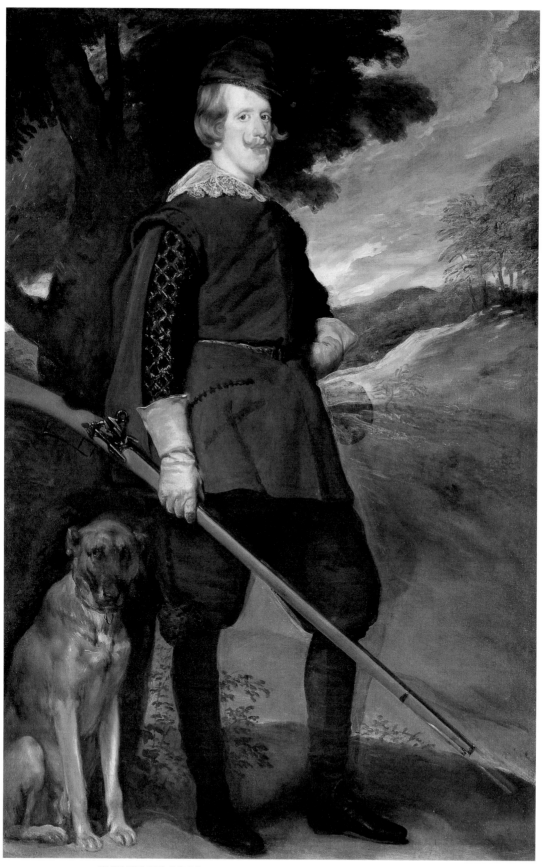

사냥복 차림의 펠리페 4세, 1633-1634, 유화, 189×124.5cm, 마드리드, 프라도 미술관

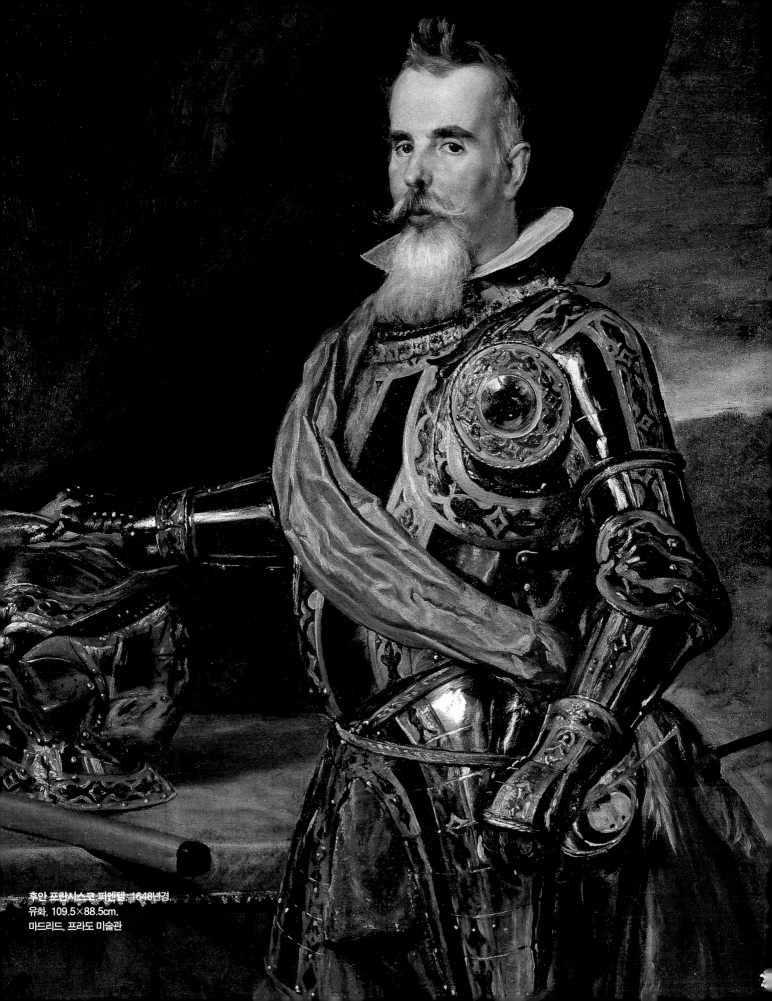

후안 프란시스코 피멘텔, 1648년경,
유화, 109.5×88.5cm,
마드리드, 프라도 미술관

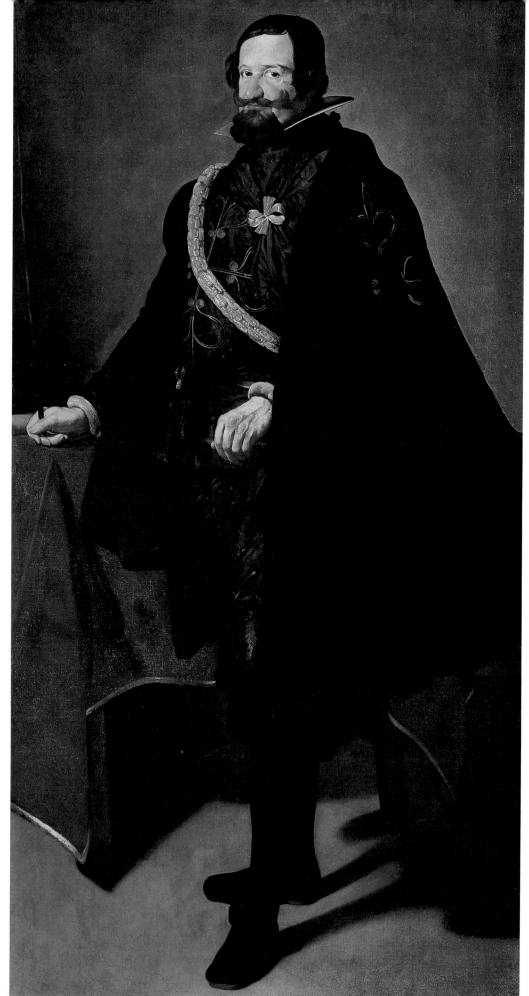

올리바레스 대공,
1630년경, 유화,
208.5×111cm,
마드리드, 바레스 피사 컬렉션

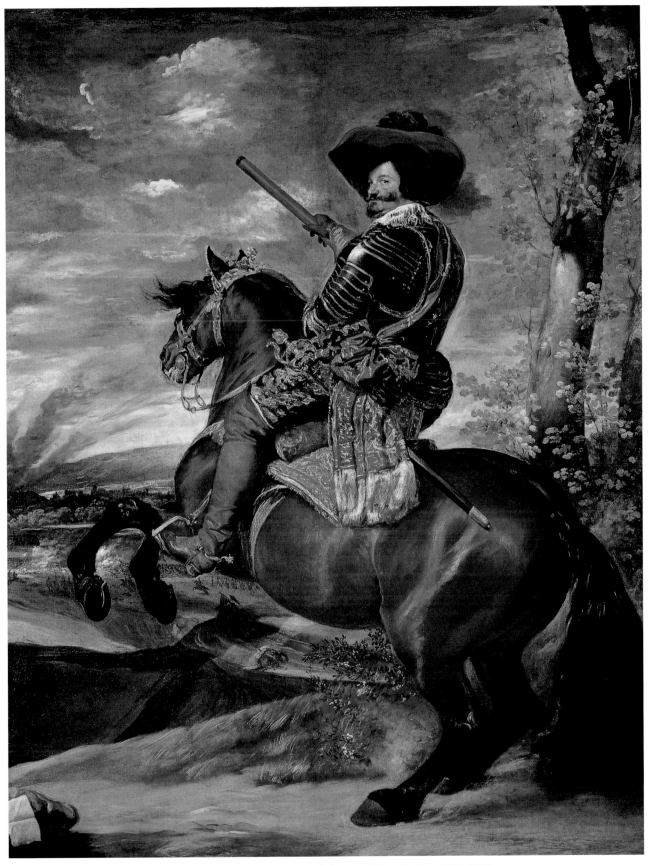

말을 탄 올리바레스 대공, 1635년경, 유화, 314×240cm, 마드리드, 프라도 미술관

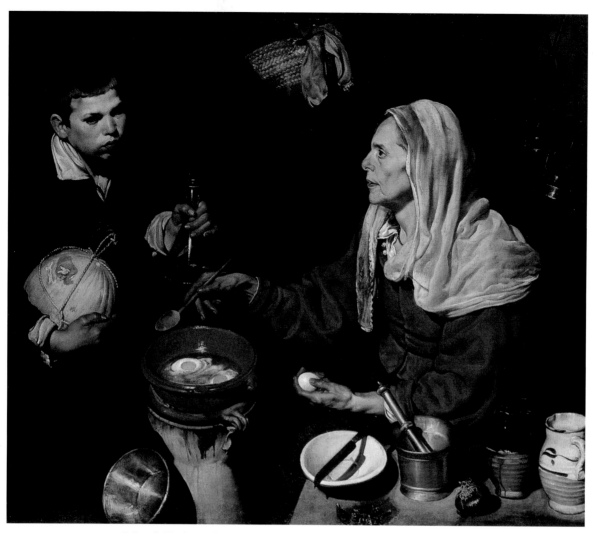

달걀 프라이를 하는 노파, 1618, 유화, 100.5×119.5cm, 에든버러, 스코틀랜드 국립미술관

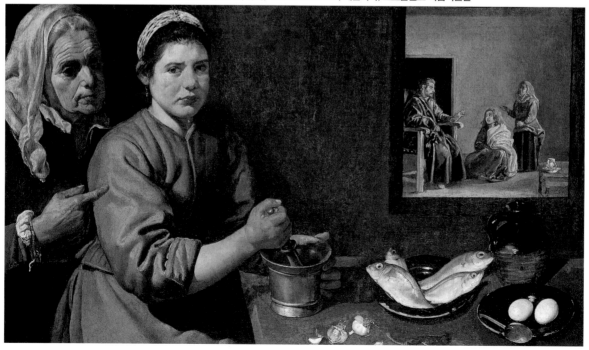

마르타와 마리아의 집에 온 그리스도, 1618년경, 유화, 60×103.5cm, 런던, 내셔널 갤러리

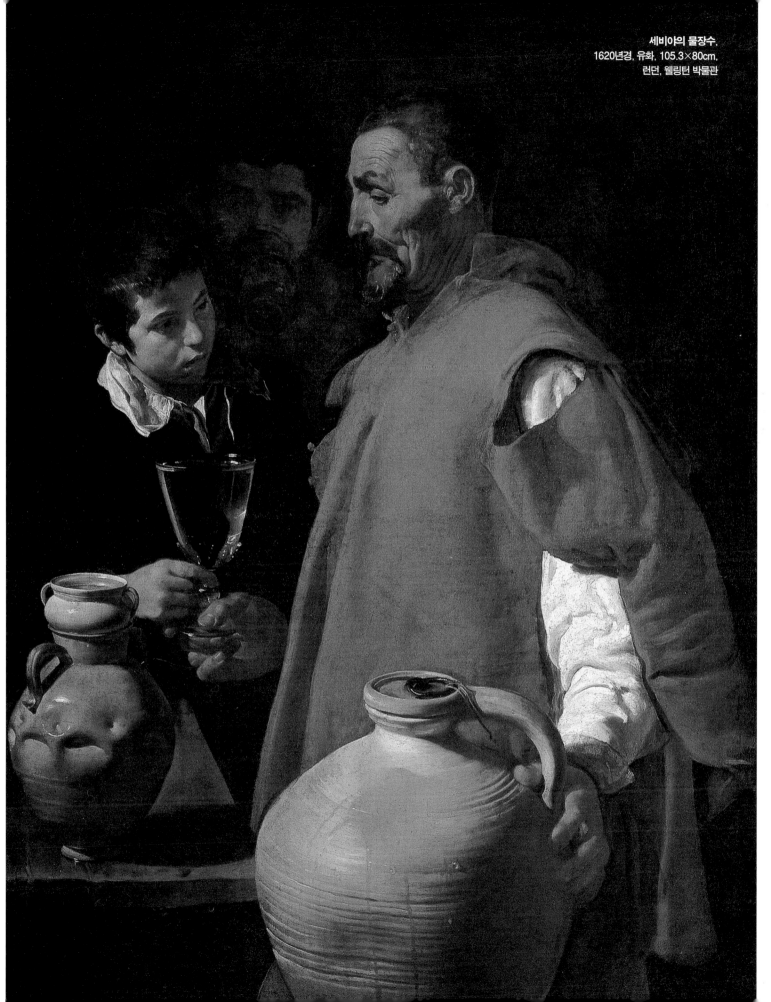

세비야의 물장수,
1620년경, 유화, 105.3×80cm,
런던, 웰링턴 박물관

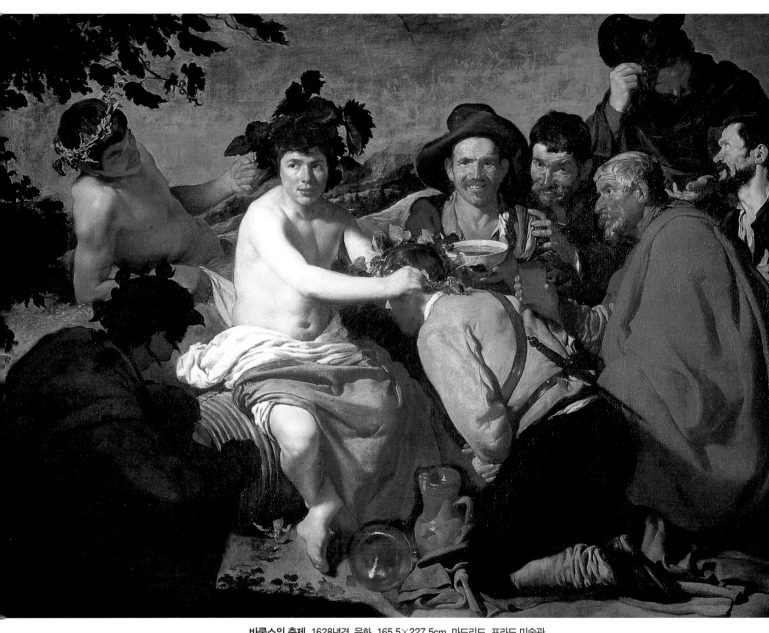

바쿠스의 축제, 1628년경, 유화, 165.5×227.5cm, 마드리드, 프라도 미술관

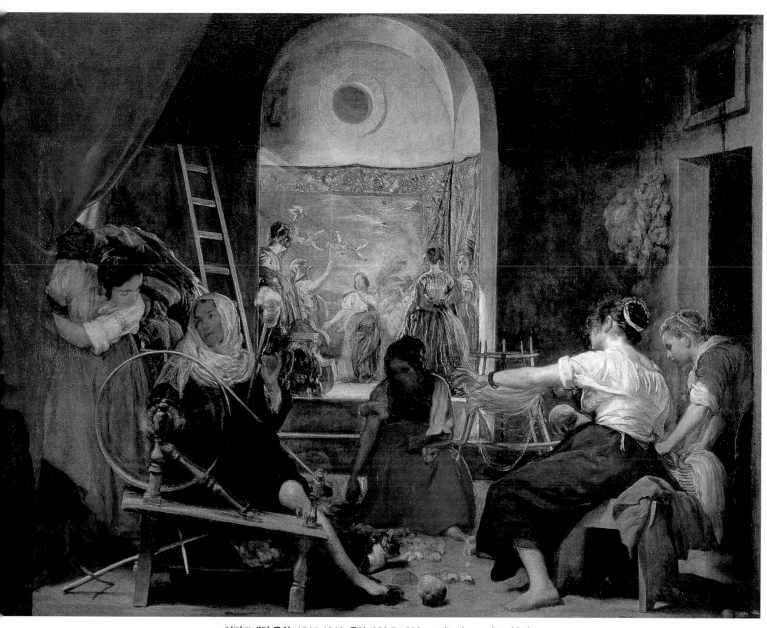

아라크네의 우화, 1644-1648, 유화, 222.5×293cm, 마드리드, 프라도 미술관

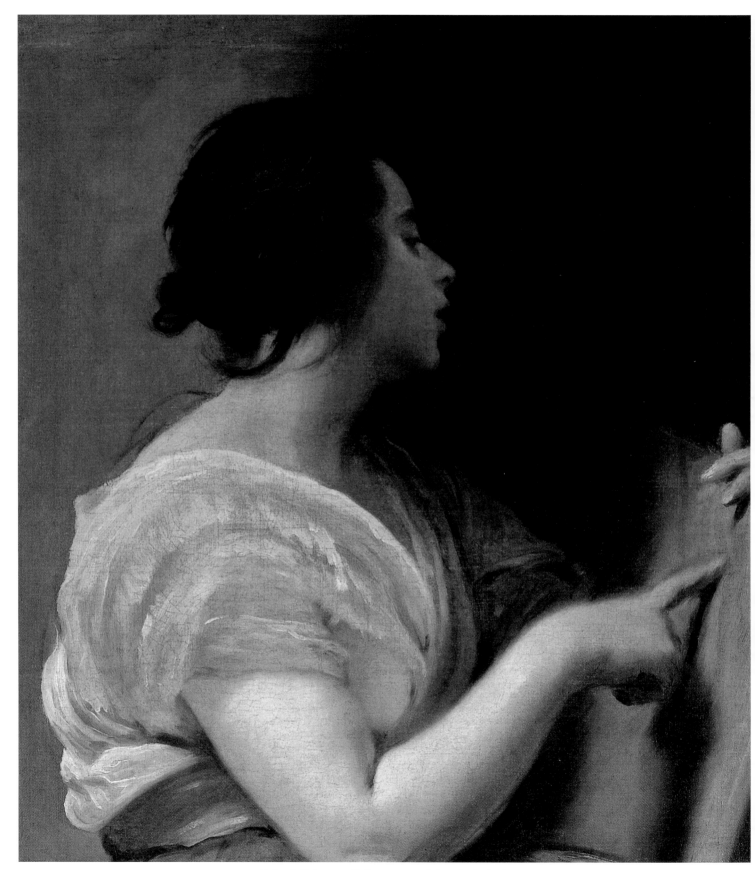

아라크네, 1644-1648, 유화, 64×58cm, 댈러스, 매도우 박물관

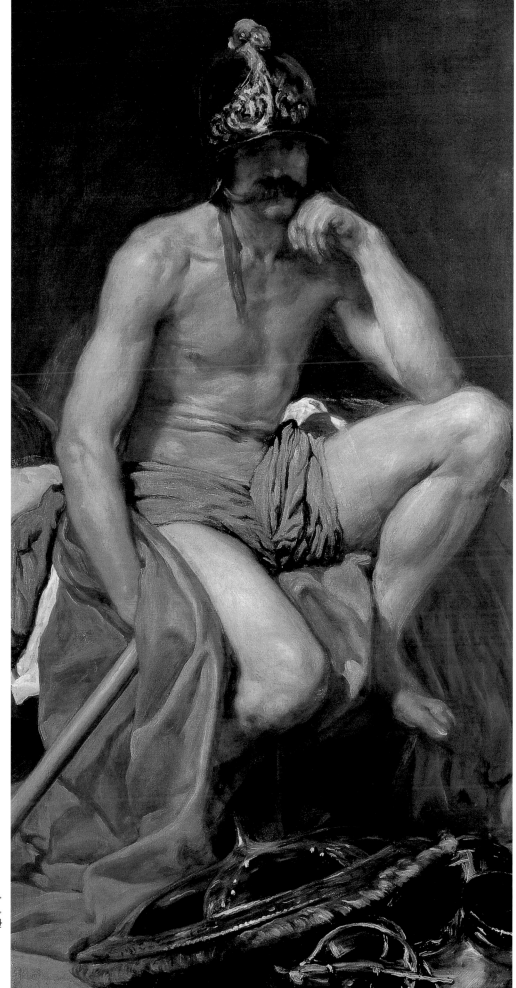

마르스,
1639~1640, 유화, 181×99cm,
마드리드, 프라도 미술관

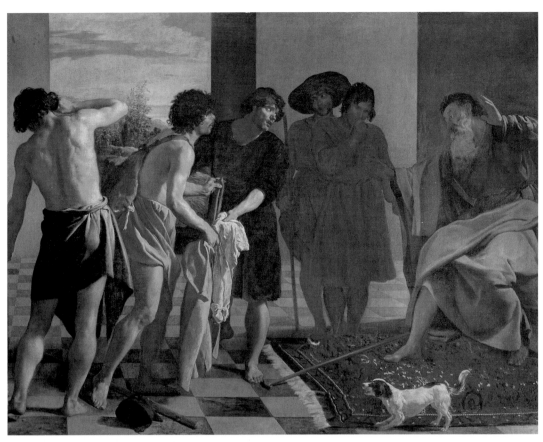

야곱에게 전해진 요셉의 피 묻은 옷,
1630, 유화, 223×250cm,
마드리드, 에스코리알 수도원

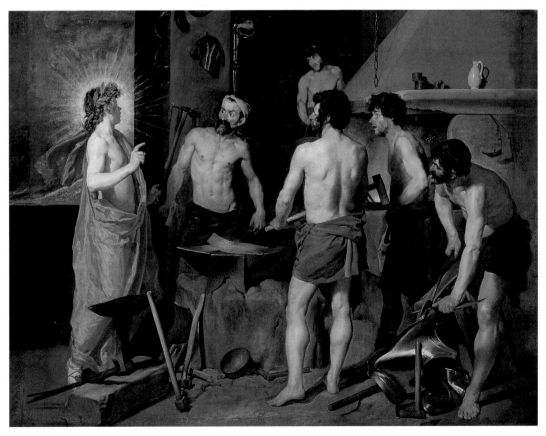

불칸의 대장간에 나타난 아폴로,
1630, 유화, 222×290cm,
마드리드, 프라도 미술관

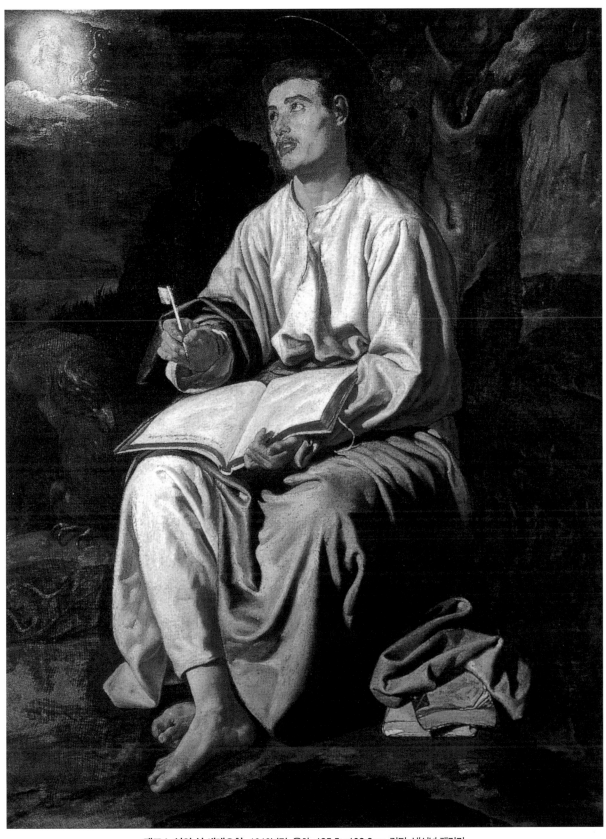

팻모스 섬의 성 세례요한, 1619년경, 유화, 135.5×102.2cm, 런던, 내셔널 갤러리

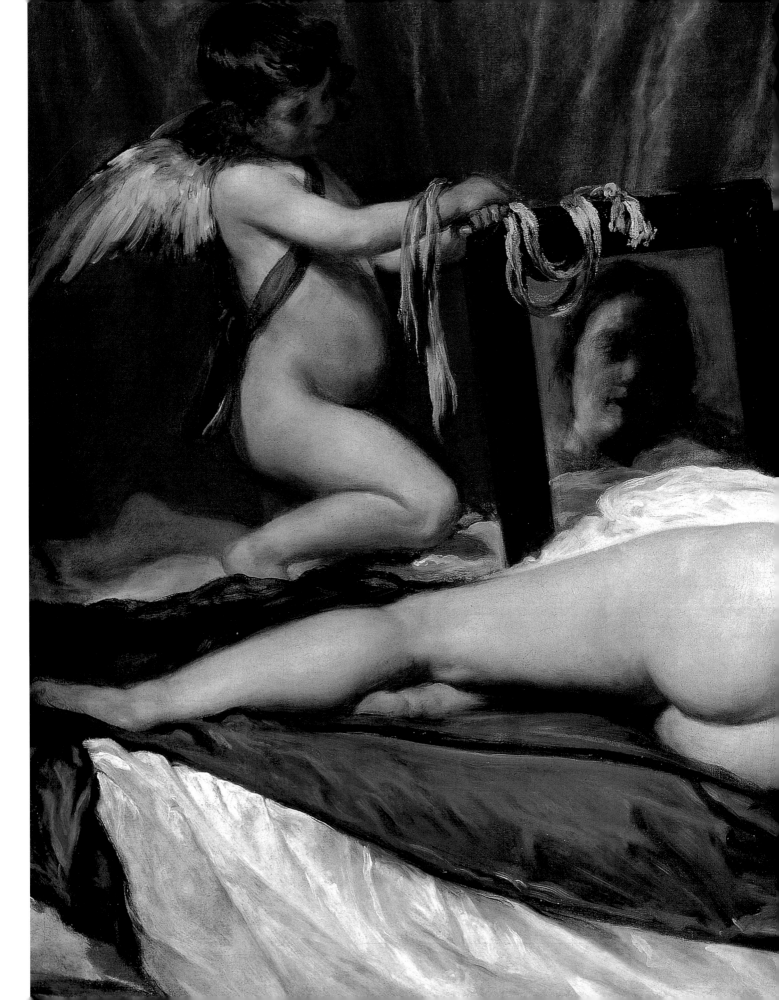

거울을 보는 비너스,
1644-1651, 유화,
122.5×177cm,
런던, 내셔널 갤러리

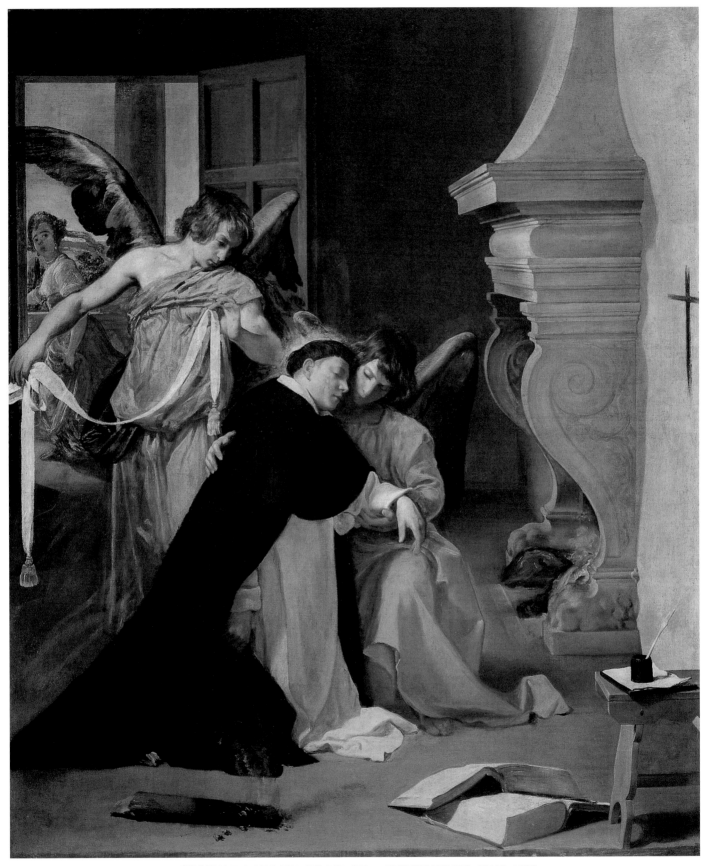

시험에 든 성 도마, 1631-1632, 유화, 248×210cm, 오리후엘라, 디오세사노 미술관, 스페인

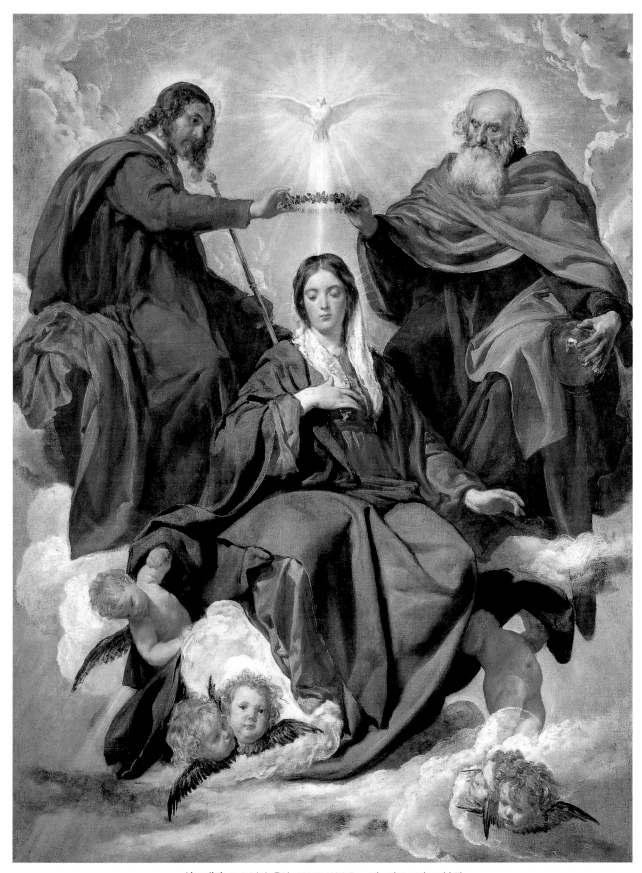

성모 대관, 1645년경, 유화, 178.5×134.5cm, 마드리드, 프라도 미술관

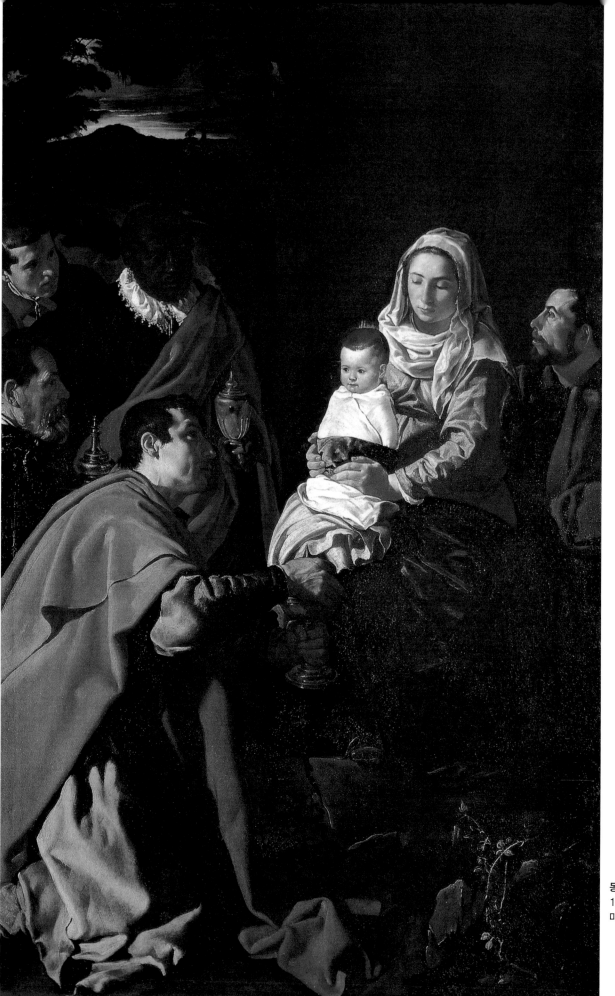

동방박사의 경배,
1619, 유화, 204×126.5cm
마드리드, 프라도 미술관

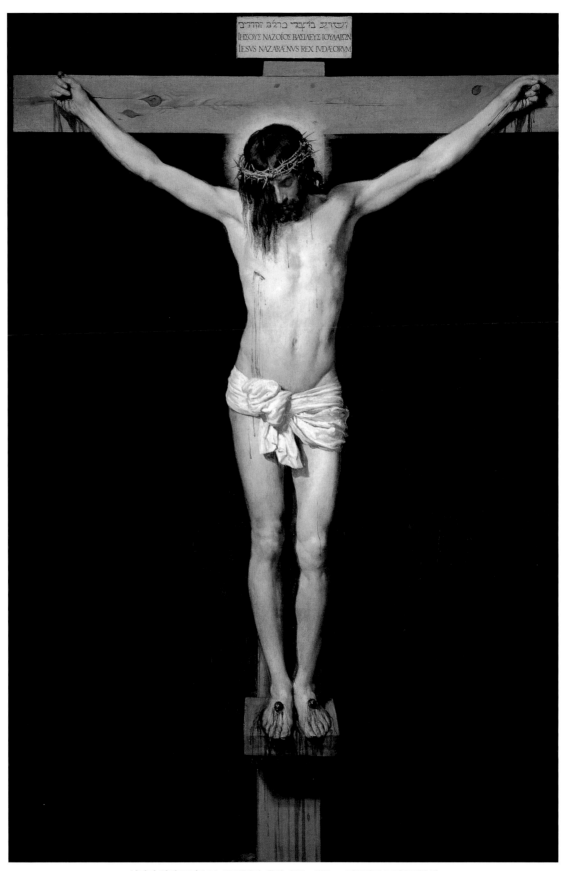

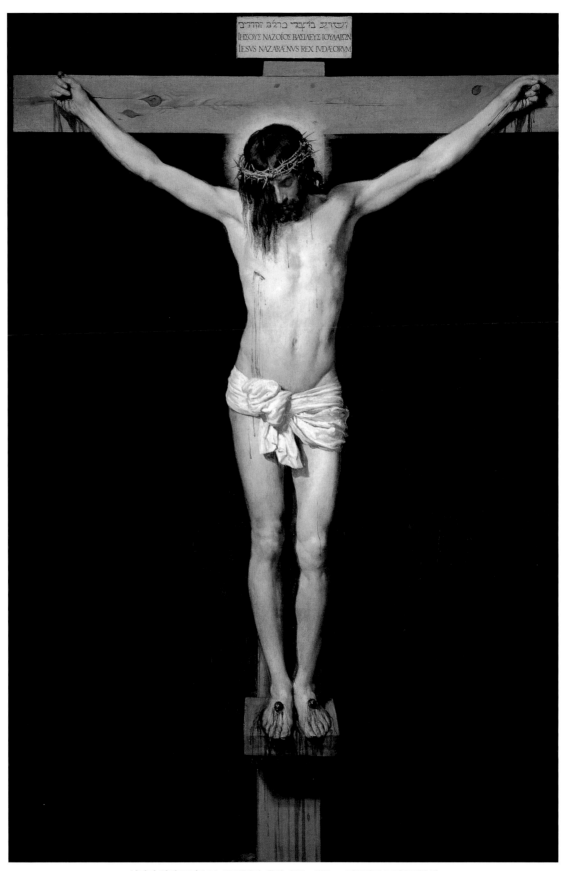

십자가 위의 그리스도, 1632년경, 유화, 250×170cm, 마드리드, 프라도 미술관

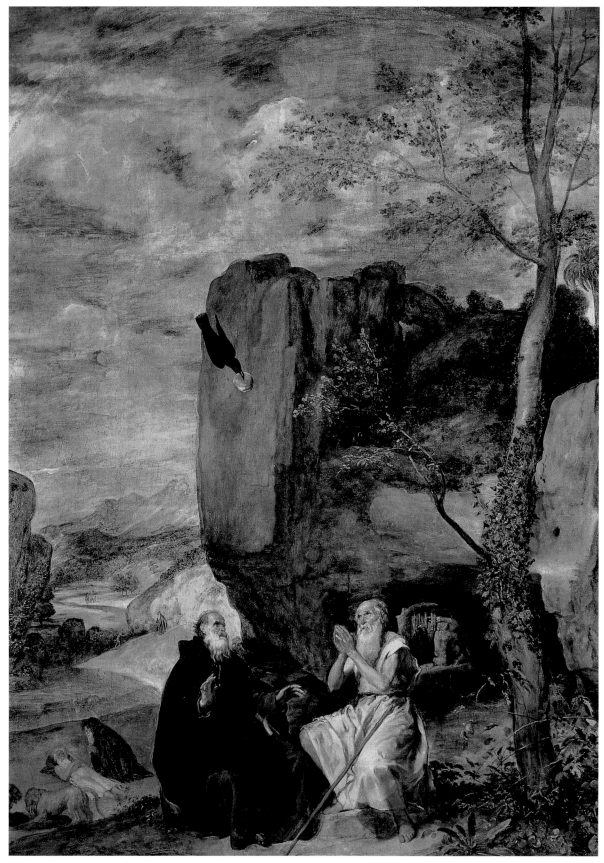

성 안토니와 성 바울, 1635-1638, 유화, 261×191.5cm, 마드리드, 프라도 미술관

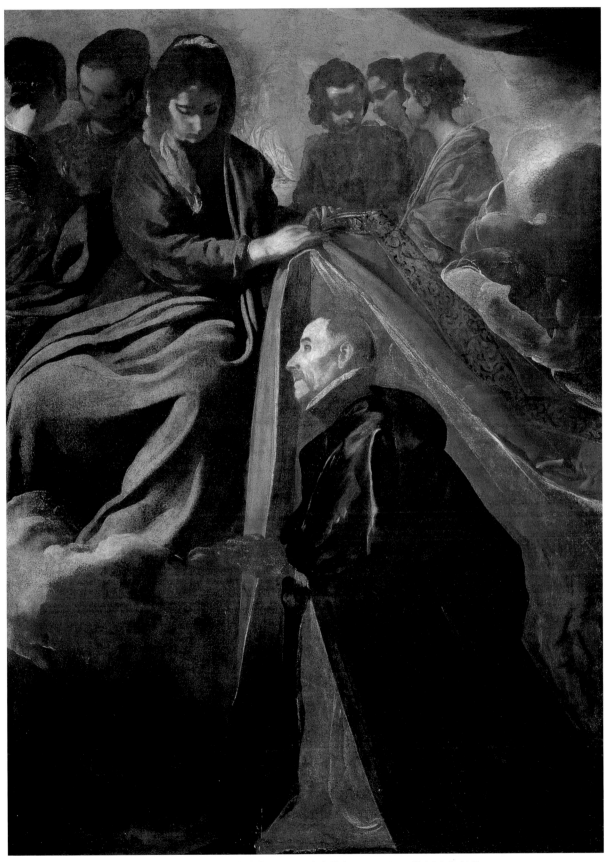

성모로부터 제의를 받는 성 일데폰소, 1623년경, 유화, 166×120cm, 세비야 순수미술관

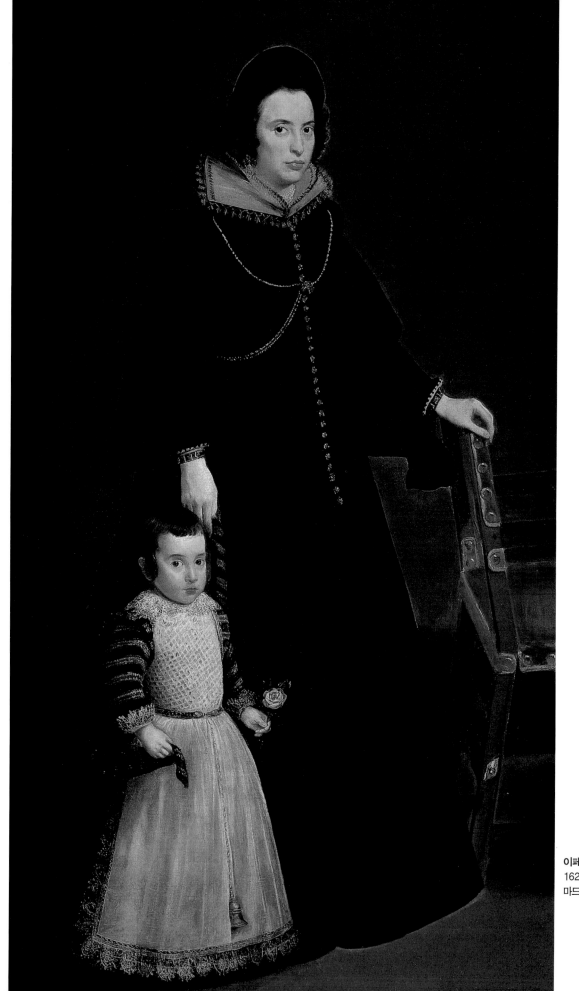

이페냐리에타와 그의 아들, 1629-1631, 유화, 205×115cm, 마드리드, 프라도 미술관

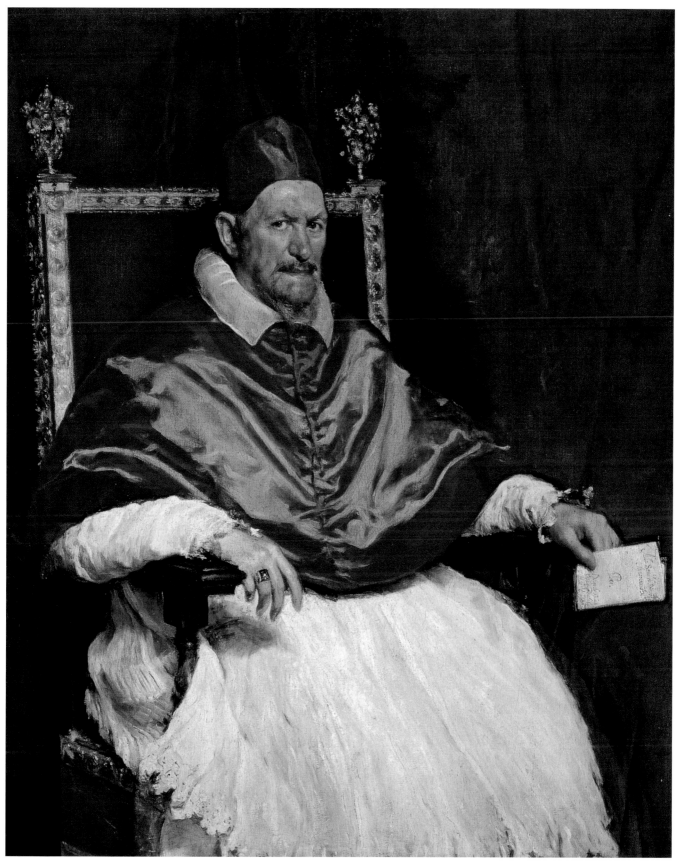

교황 이노센트 10세, 1649-1650, 유화, 140×120cm, 로마, 도리아 팜필리 미술관

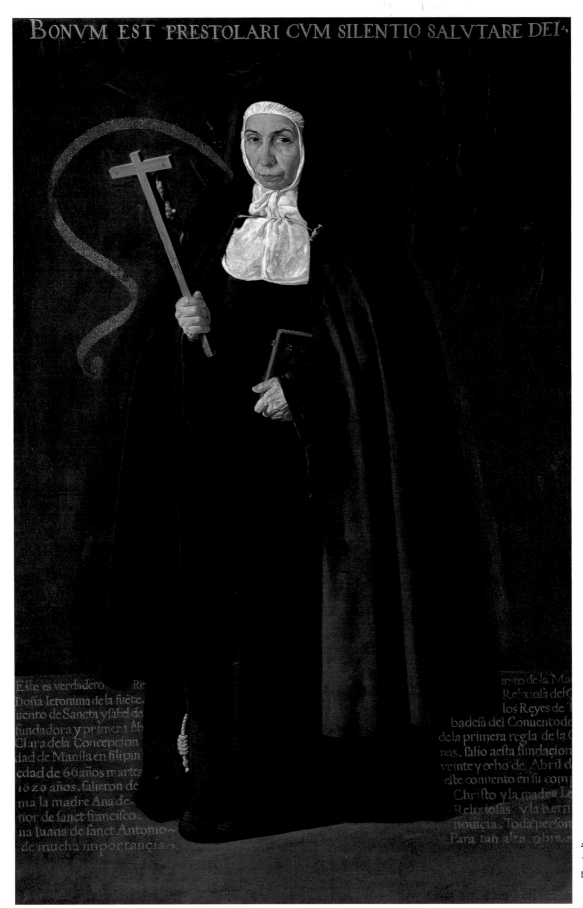

BONVM EST PRESTOLARI CVM SILENTIO SALVTARE DEI·

수녀 헤로니마 데 라 후엔테,
1620, 유화, 162×107.5cm,
마드리드, 프라도 미술관

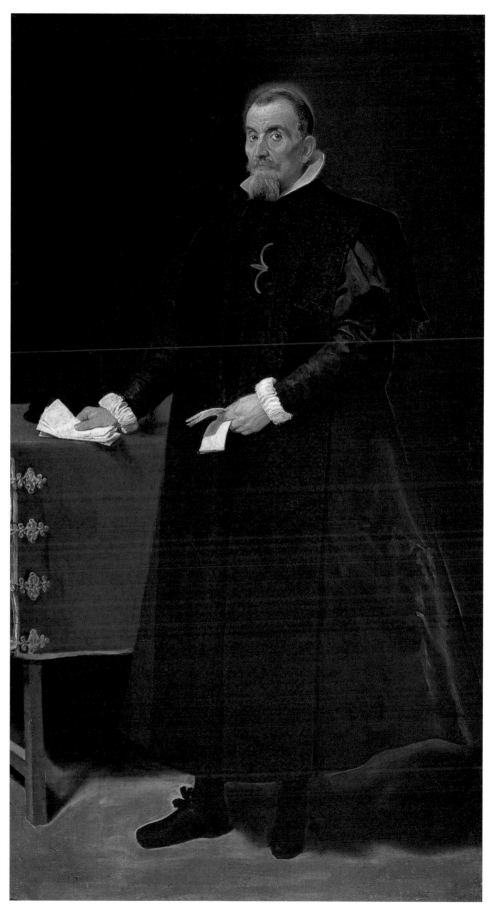

돈 디에고 델 코랄,
1631-1633,
유화, 205×116cm,
마드리드, 프라도 미술관

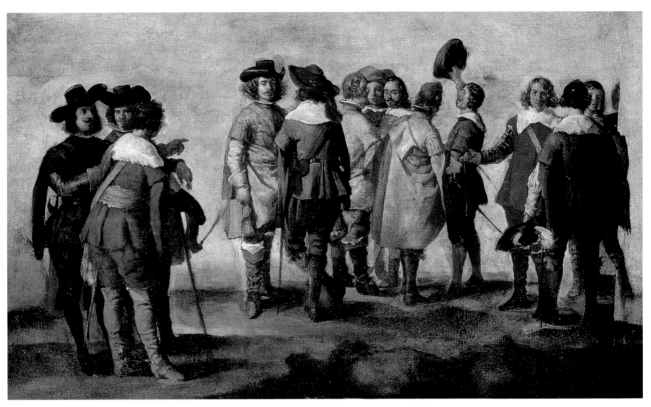

신사들의 회합, 유화, 47.2×77.9cm, 파리, 루브르 박물관

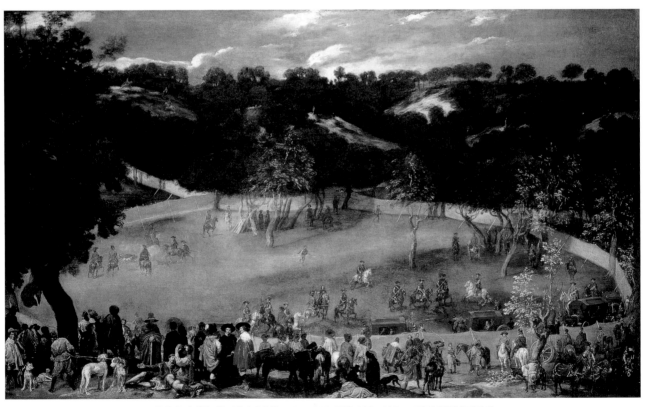

멧돼지 사냥을 하는 펠리페 4세, 1632-1637, 유화, 182×302cm, 런던, 내셔널 갤러리

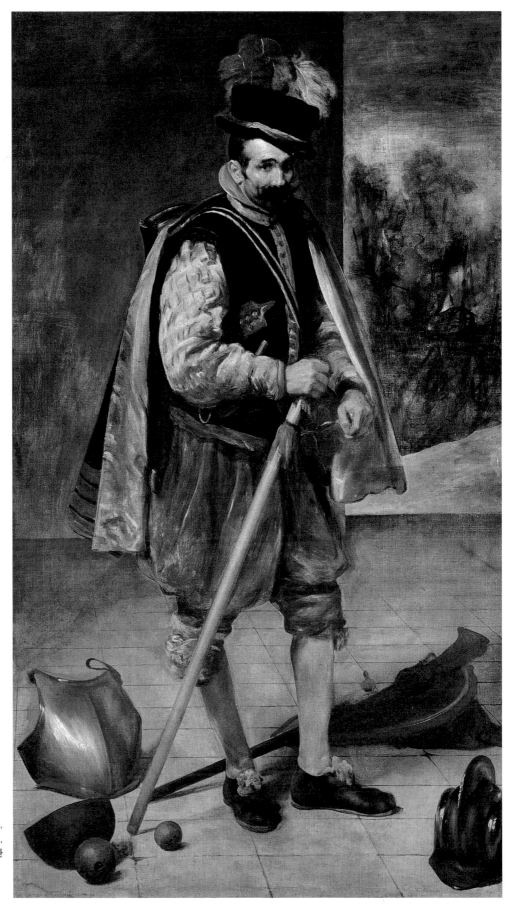

광대 '오스트리아의 돈 후안',
1632년경, 유화, 210×123cm,
마드리드, 프라도 미술관

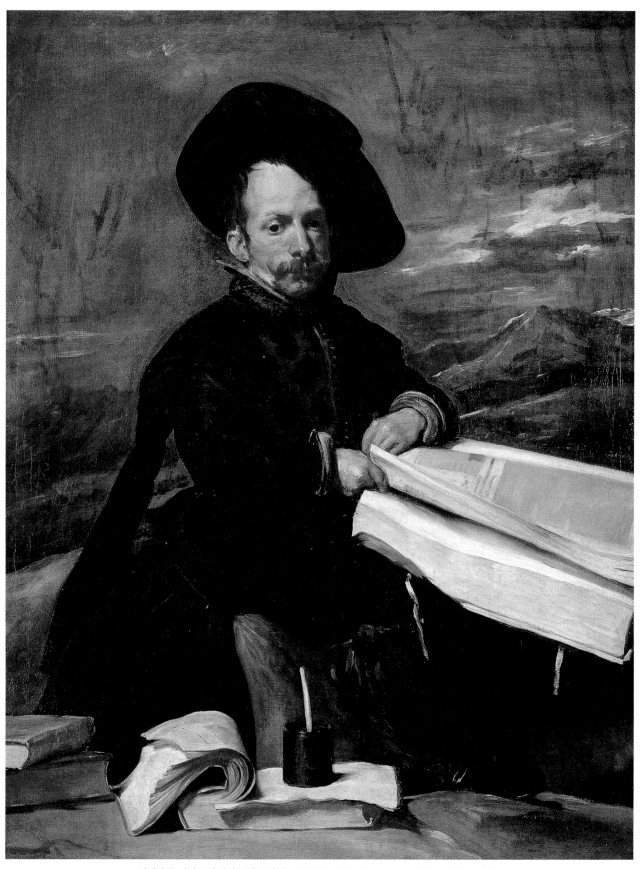

난쟁이 돈 디에고 데 아세도(엘 프리모), 1645년경, 유화, 107×82cm, 마드리드, 프라도 미술관

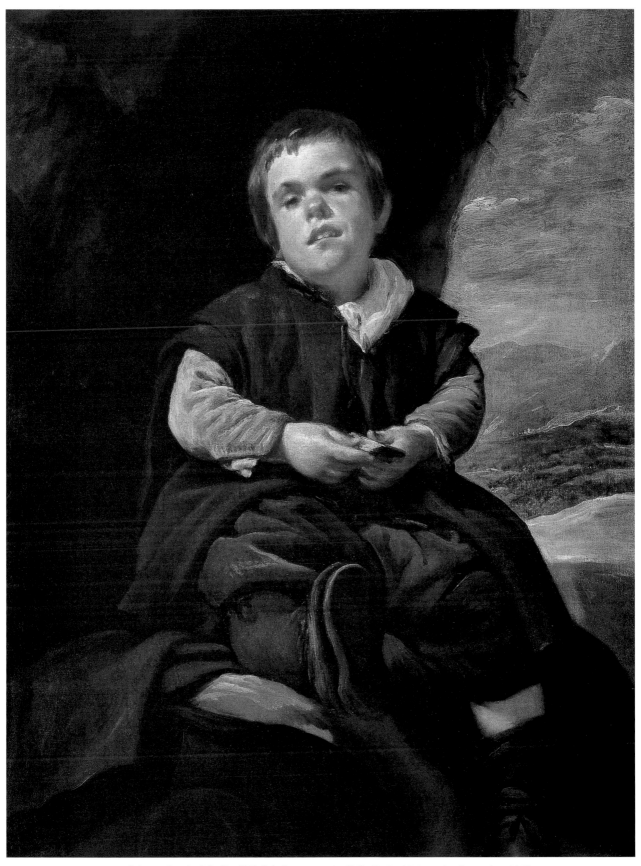

프란시스코 레스카노(엘 니뇨 데 발레카스), 1643-1645, 유화, 107.5×83.4cm, 마드리드, 프라도 미술관

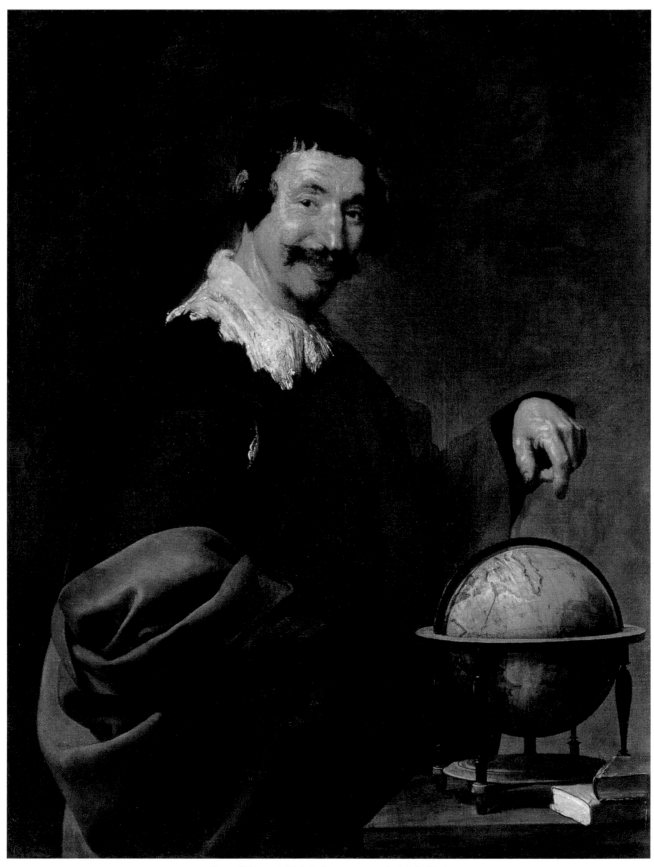

데모크리투스, 1629년경, 유화, 101×81cm, 루앙 순수미술관

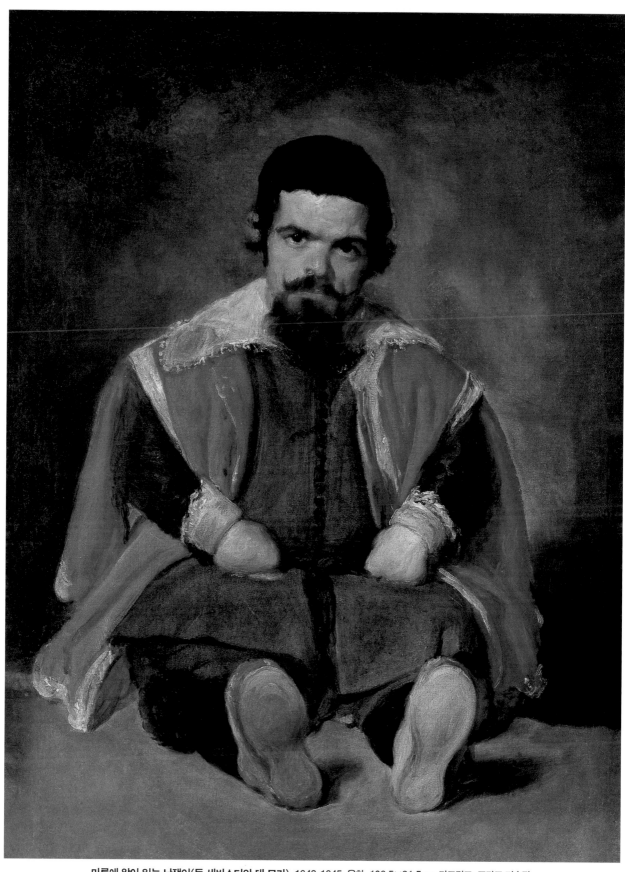

마루에 앉아 있는 난쟁이(돈 세바스티안 데 모라), 1643-1645, 유화, 106.5×81.5cm, 마드리드, 프라도 미술관

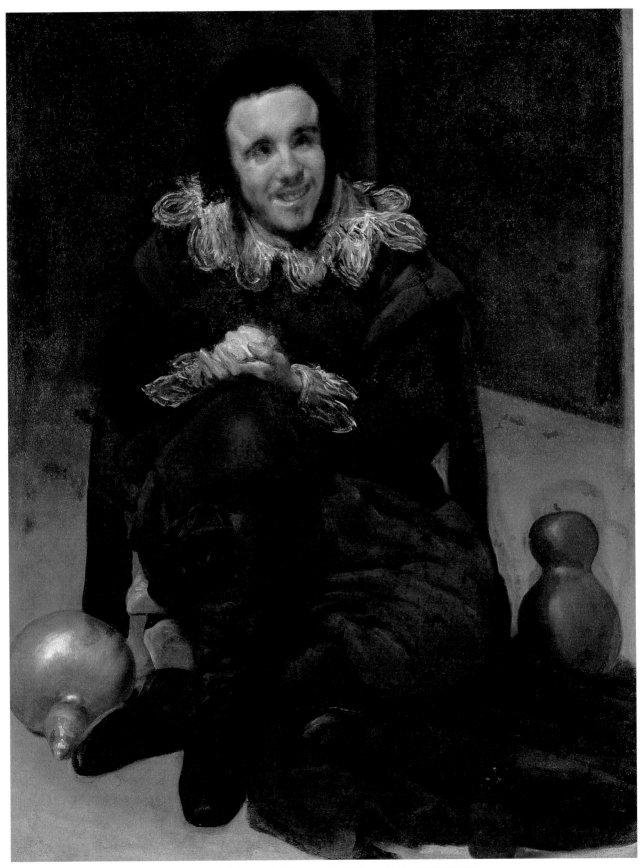

광대 칼라바사스, 1639년경, 유화, 106.5×82.5cm, 마드리드, 프라도 미술관

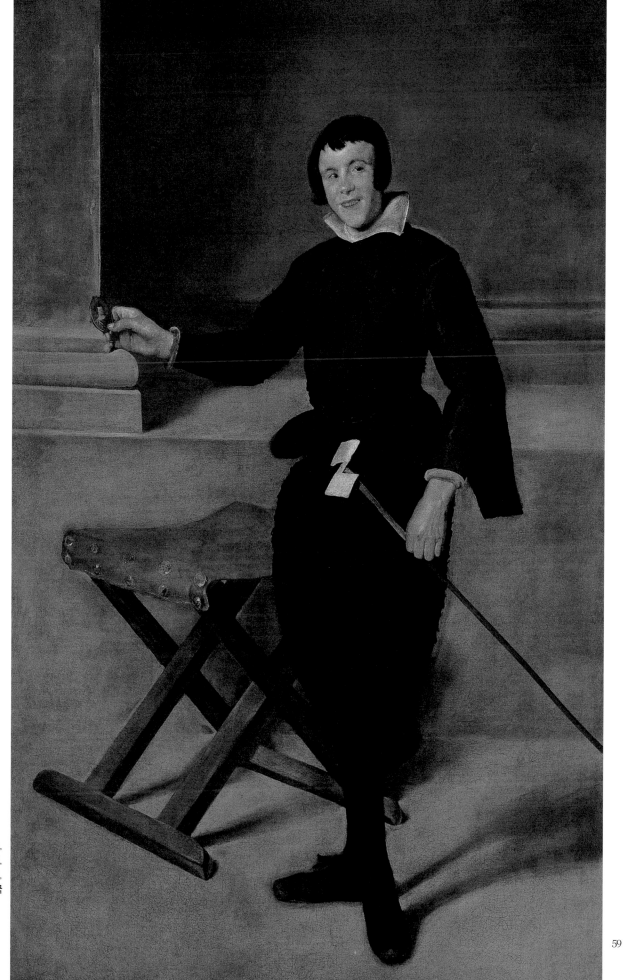

광대 칼라바사스,
1630년경, 유화,
175.5×106.7cm,
클리블랜드 미술관, 미국

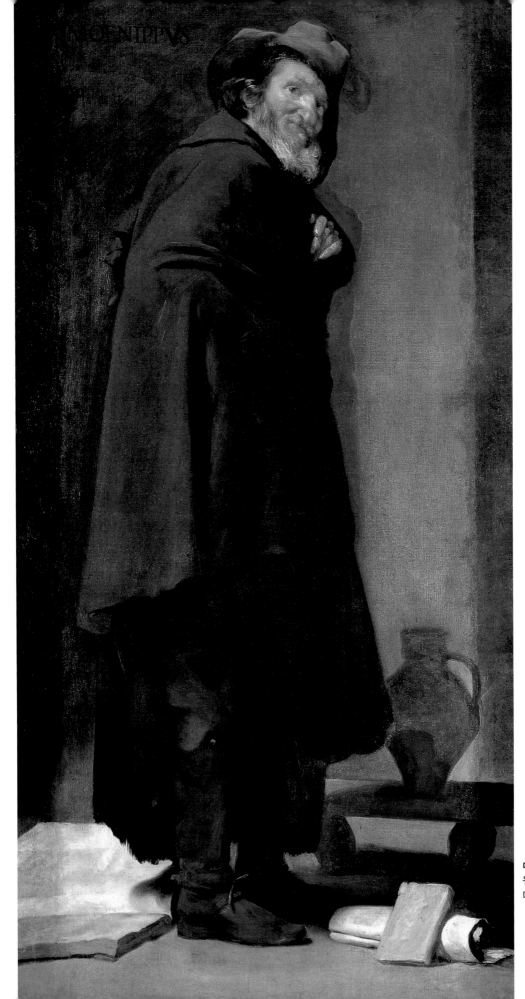

메니푸스, 1639-1640,
유화, 178.5×93.5cm,
마드리드, 프라도 미술관

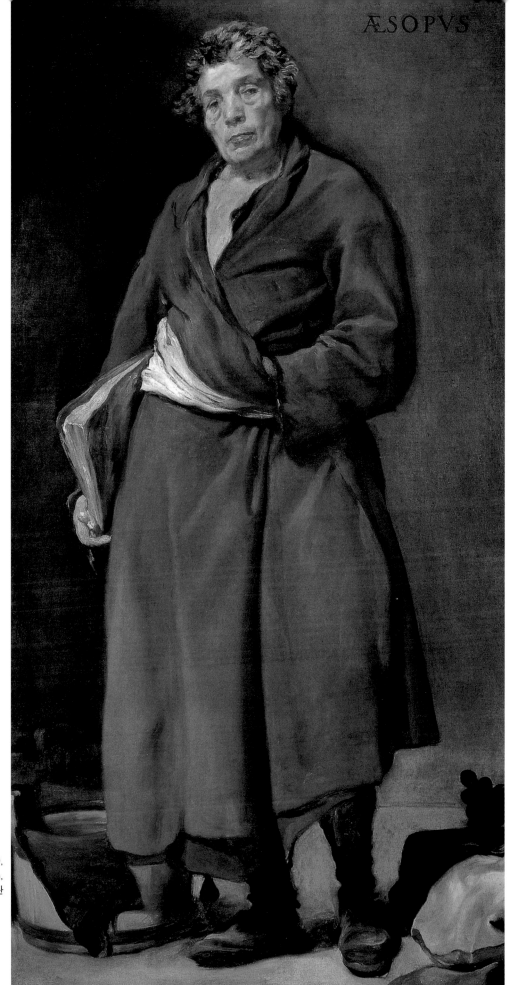

ÆSOPVS

이솝, 1639–1640,
유화, 179.5×94cm,
마드리드, 프라도 미술관

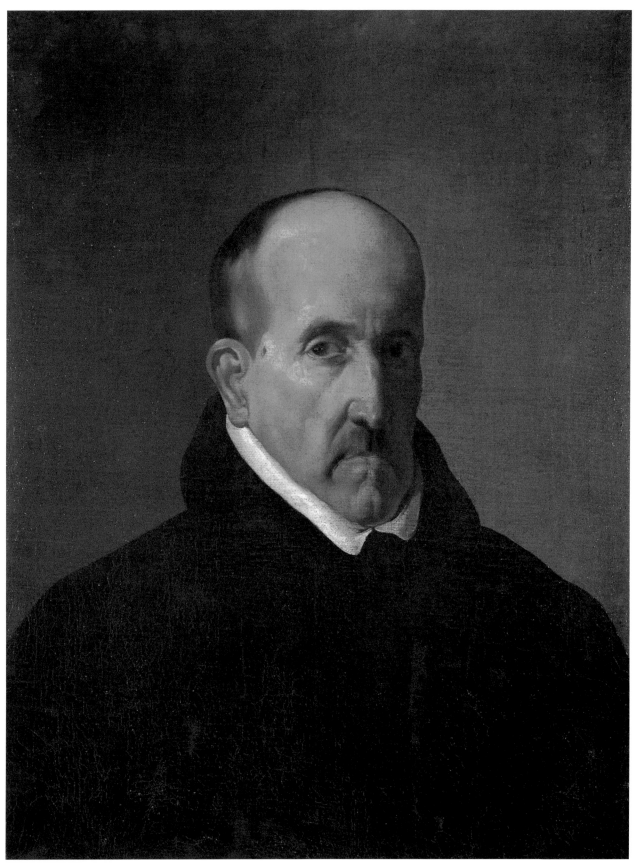

돈 루이스 데 공고라의 초상, 1622, 유화, 59×46cm, 마드리드, 라자로 갈디아노 미술관

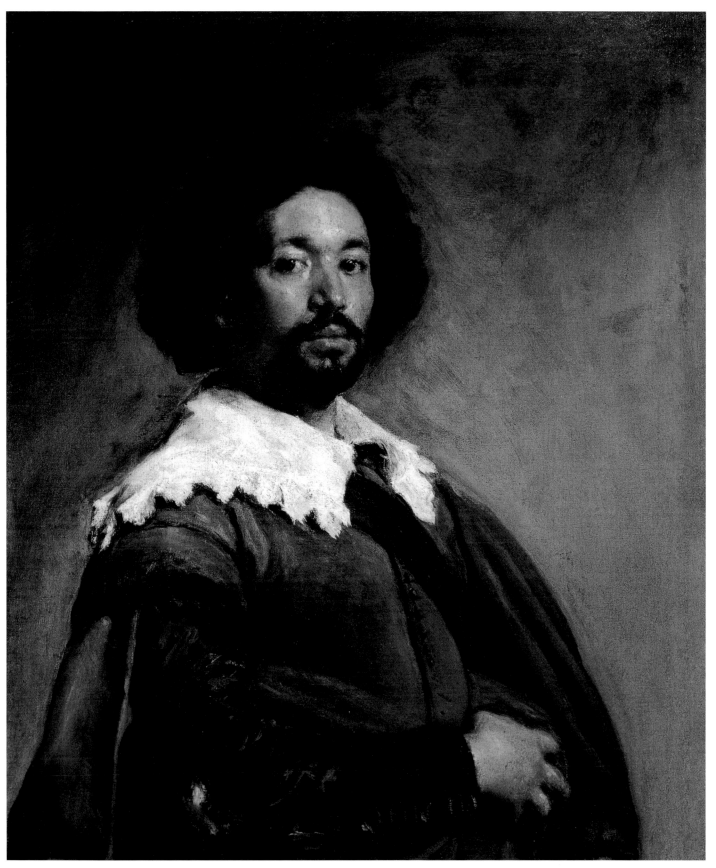

후안 데 파레하, 1649-1650, 유화, 81.3×69.9cm, 뉴욕, 메트로폴리탄 미술관

JAEWON ART BOOK 45

벨라스케스

편집위원 / 정금희 · 조명식 · 쥬세페 고아

초판 1쇄 인쇄 2005년 11월 05일
초판 1쇄 발행 2005년 11월 12일

발행처 · 도서출판 **재원**
발행인 · 박덕흠
색분해 · 으뜸 프로세스(주)
인 쇄 · 으뜸 프로세스(주)

등록번호 · 제10-428호
등록일자 · 1990년 10월 24일

서울시 마포구 서교동 461-9 ⑦121-841
전화 323-1410(代) 323-1411
팩스 323-1412
E-mail:jaewonart@yahoo.co.kr

ⓒ 2005, 도서출판 **재원**

ISBN 89-5575-079-X 04650
세트번호 89-5575-042-0

알폰스 무하의 **아르누보 양식집**
/ 재원아트북 ㊾

세잔 / 재원아트북 ㊸

미켈란젤로 / 재원아트북 ㊲

프리드리히 / 재원아트북 ㊿

도미에 / 재원아트북 ㊹

보티첼리 / 재원아트북 ㊳

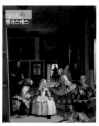

벨라스케스 / 재원아트북 ㊺

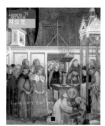

지오토 / 재원아트북 ㊴

앵그르 / 재원아트북 ㊻

에곤 실레&클림트 드로잉
/ 재원아트북 ㊵

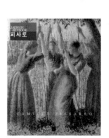

피사로 / 재원아트북 ㊼

엘 그레코 / 재원아트북 ㊶

터너&컨스터블 /
재원아트북 ㊽

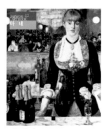

마 네 / 재원아트북 ㊷